KB122204

아크릴 감성 페인팅

감사의 글

이 책을 쓰면서 제가 하는 일, 제가 추구하는 아크릴화 스타일을
더욱 확실히 알게 되었습니다.
그래서 이 책의 출간이 무척 행복합니다.
이토록 멋진 프로젝트를 흔쾌히 맡겨주신 엘렌 편집부장님과
출간에 도움 주신 편집부의 모든 분께 깊이 감사드립니다.
또한 책이 마무리되는 날까지 아낌없는 성원과 격려를 보내준
한 분 한 분께 고마움을 전합니다.

일러두기　이 책에서 사용한 색깔 명칭은 국가기술표준원의 한국표준색이름과 관용색이름을 기준으로 했습니다.
물감을 찾을 때는 저자가 사용한 페베오 스튜디오 아크릴물감 번호를 참조하세요.

아크릴 감성 페인팅

순간을 간직하는 아크릴화 배우기

유키코 노리타케 지음 김세은 옮김

그린페이퍼

차례

지은이의 말

어린 시절부터 미술에 관심이 있었고, 가장 좋아하는 활동을 꼽으라면 단연 드로잉과 채색입니다. 그림은 제 자신을 가장 명확히 표현하는 도구입니다.

저는 일본에서 태어나 자랐습니다. 2015년 대학 졸업 후 프랑스로 유학을 떠나 파리 에콜 드 콩데École de Condé에서 그래픽아트와 일러스트를 전공하고 2018년 학위를 받았습니다. 일본에서부터 줄곧 서양 현대 미술가들의 작품에 지대한 영감을 받았고, 그들이 구현하는 색채와 생동감 넘치는 표현력에 매료되어 프랑스에 살게 되었습니다.

프랑스와 일본은 문화예술과 미적 감수성에서 자못 큰 차이가 있습니다. 그리고 그 차이 때문에 서로에게 끌린다는 점을 프랑스에 와서 깨달았습니다. 오직 일본 문화에만 있는 독특한 아름다움과 예술혼을 발견하면서 남다른 자부심도 생겼습니다.

현재는 프리랜서 일러스트레이터로 일하면서 다양한 예술 프로젝트를 진행하고 있어요. 어떤 이미지를 만들 때 무엇보다 심혈을 기울이는 부분은 우아한 터치로 시적인 정취를 표현하는 것이죠. 이것이 동양 미술의 특징이자 제 마음을 끊임없이 사로잡는 요소입니다.

유키코 노리타케

PROLOGUE
머리말

제가 예술적 영감을 얻는 최고의 원천은 제가 사는 도시, 파리입니다. 파리는 여러 분야의 예술가들이 활동하는 대도시로 미술관과 갤러리, 도서관, 부티크 등 어디서나 영감을 주는 사람들과 분위기, 색상과 형태를 만날 수 있죠. 특히 공간 장식과 디자인 오브제는 작품의 큰 자양분이 됩니다. 그것을 통해 이상적인 색채 조합이나 최신 유행 컬러를 파악해요. 도서관에 가서 책장을 넘기고 표지를 살피며 좋은 이미지를 찾아내는 것 또한 무척 흥미롭습니다. 마치 책이라는 이미지의 보고를 통해 이곳저곳 여행하는 기분이 듭니다.

저는 세계 어느 도시를 가든 그곳 특유의 디자인을 눈여겨봅니다. 도시마다 차별화된 매력과 고유한 개성이 있기에, 현지 예술가들이 어떻게 자신만의 독창적인 스타일로 작품 세계를 표현했는지 살펴봅니다.

자연과 여행도 제게 크나큰 영감을 줍니다. 자연에는 인간의 손으로 만들 수 없는 오묘하고 풍부한 색감, 독창적인 형태가 깃들어 있습니다. 그 모습을 관찰해서 마음이 가는 대로 화폭에 옮기는 과정을 무척 좋아해요. 여행을 떠나지 못할 때는 세계 곳곳의 풍경을 담은 멋진 사진들이 영감의 샘이 되어줍니다. 그런 사진에 상상을 더해 그림을 그리지요. 여행 중에는 나중에 작품의 소재로 쓰기 위해 사진을 되도록 많이 찍어둡니다.

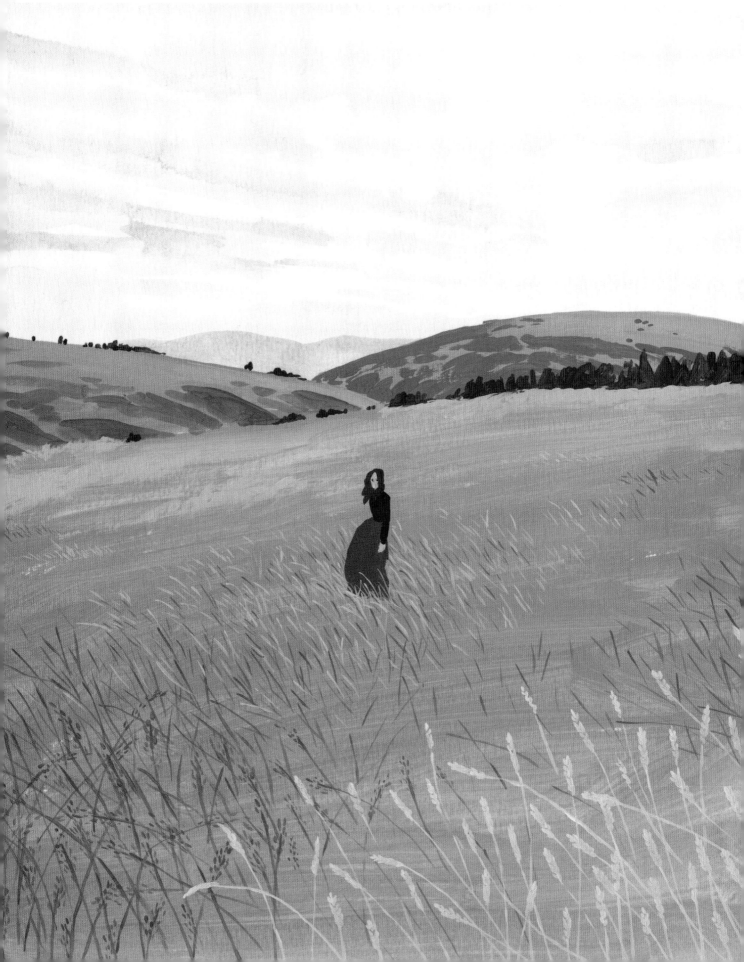

CHAPTER 1

그림을 그리기 전에

ACRYLIC PAINT

아크릴물감

아크릴물감은 어린 시절부터 사용해서 매우 친숙한 물감입니다. 초등학교 때 포스터를 그리기 위해 처음 사용했는데, 당시 물감이라곤 수채화물감밖에 모르던 저는 그 묵직한 질감과 또렷한 색감에 흠뻑 반하고 말았습니다. 그럼에도 익숙해질 때까지 적지 않은 시간이 걸렸던 기억이 나요.

아크릴물감은 강렬한 색채를 구현하기에 이상적인 물감입니다. 물을 약간만 넣어 희석하면 한 겹만 발라도 선명하고 불투명한 색감을 표현할 수 있어요.

또한 수분에 강해서 일단 마르고 나면 물을 부어도 녹지 않을 만큼 접착력이 뛰어납니다. 반면에 너무 빨리 말라서 다루기 어려운 경우도 종종 있습니다. 그림을 망치거나 그러데이션에 흠을 내지 않으려면 적정한 농도로 신속히 작업하는 요령이 필요하죠.

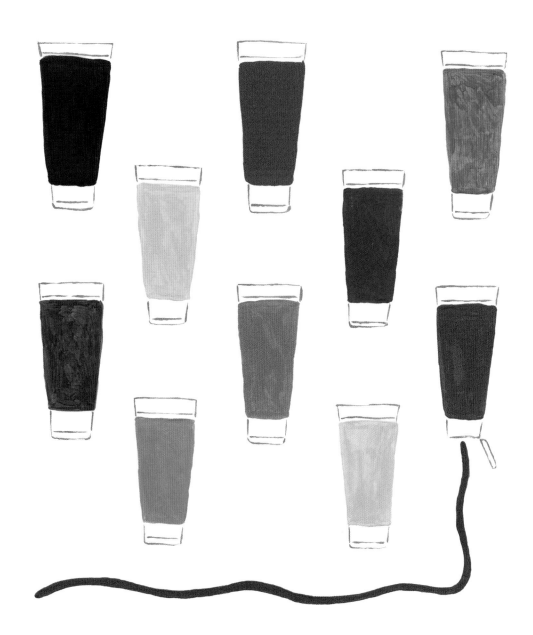

COLOR

색깔

현재 여러 브랜드의 아크릴물감이 출시되어 있습니다. 미술용품점에
가면 다양한 제품을 찾을 수 있는데 대체로 색조는 같고 질감에서 조금
씩 차이가 납니다. 저는 탄력이 좋고 종이에 잘 접착되는 페베오 스튜디
오 *Pébéo Studio* 아크릴물감을 주로 사용합니다. 직접 테스트해보고 본인에
게 잘 맞는 브랜드를 선택해보세요. 저는 몇 가지 색을 혼합해서 원하는
색을 만드는 걸 좋아합니다. 제가 가장 즐겨 쓰는 색들을 보여드릴게요.

기본색

아래는 제가 사용하는 페베오 스튜디오 아크릴물감의 기본색입니다. 빨강, 노랑, 파랑, 초록, 밤색 계열에서 몇 가지씩과 검정과 하양, 이 정도가 기본입니다. 각자 본인의 취향과 그리려는 그림에 적합한 색을 선택해보세요. 처음에는 간단히 몇 가지 색만 구매하시기를 권합니다. 점차 가짓수를 늘리는 게 좋아요.

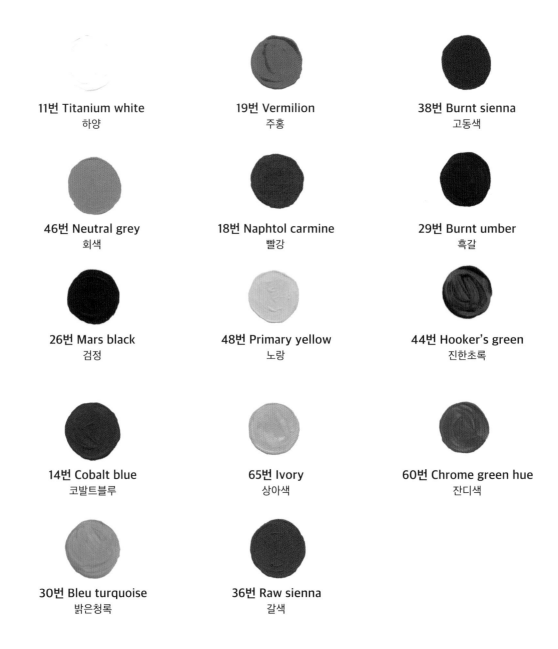

11번 Titanium white
하양

19번 Vermilion
주홍

38번 Burnt sienna
고동색

46번 Neutral grey
회색

18번 Naphtol carmine
빨강

29번 Burnt umber
흑갈

26번 Mars black
검정

48번 Primary yellow
노랑

44번 Hooker's green
진한초록

14번 Cobalt blue
코발트블루

65번 Ivory
상아색

60번 Chrome green hue
잔디색

30번 Bleu turquoise
밝은청록

36번 Raw sienna
갈색

색 배합하기

아래는 제가 자주 만들어 쓰는 색상들입니다. 기본색을 어떻게 배합하냐에 따라 무한대의 색을 얻을 수 있어요. 앞의 숫자는 기본색 물감 번호이고 괄호 속 숫자는 혼합 비율입니다. 예를 들어 베이지는 11번 하양과 36번 갈색을 9:1 비율로 섞어 만듭니다.

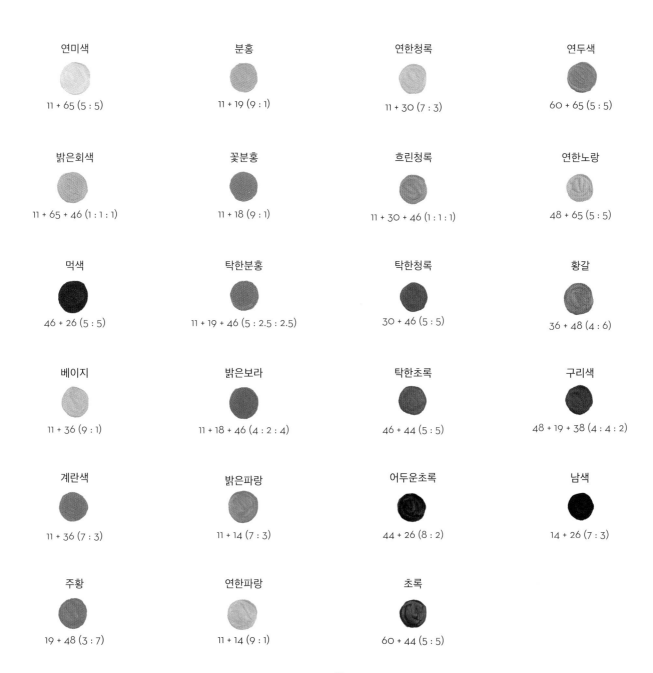

연미색
11 + 65 (5 : 5)

분홍
11 + 19 (9 : 1)

연한청록
11 + 30 (7 : 3)

연두색
60 + 65 (5 : 5)

밝은회색
11 + 65 + 46 (1 : 1 : 1)

꽃분홍
11 + 18 (9 : 1)

흐린청록
11 + 30 + 46 (1 : 1 : 1)

연한노랑
48 + 65 (5 : 5)

먹색
46 + 26 (5 : 5)

탁한분홍
11 + 19 + 46 (5 : 2.5 : 2.5)

탁한청록
30 + 46 (5 : 5)

황갈
36 + 48 (4 : 6)

베이지
11 + 36 (9 : 1)

밝은보라
11 + 18 + 46 (4 : 2 : 4)

탁한초록
46 + 44 (5 : 5)

구리색
48 + 19 + 38 (4 : 4 : 2)

계란색
11 + 36 (7 : 3)

밝은파랑
11 + 14 (7 : 3)

어두운초록
44 + 26 (8 : 2)

남색
14 + 26 (7 : 3)

주황
19 + 48 (3 : 7)

연한파랑
11 + 14 (9 : 1)

초록
60 + 44 (5 : 5)

파스텔색

파스텔색은 그림에 경쾌한 느낌을 더합니다. 저는 배경을 칠할 때나, 강렬한 색이 너무 많아 숨 쉴 틈을 주고 싶을 때 파스텔색을 씁니다. 기본색에 하양을 더해 부드럽고 산뜻한 색감의 파스텔색을 만들어요. 하양을 배합하는 비율이 관건입니다.

로즈핑크

하양과 빨강을 섞어요. 빨강은 강렬한 색이니 주의해서 아주 조금만 넣으세요.

크림색

노랑과 상아색(선택 사항), 하양을 섞어요. 보통 배경색으로 사용합니다.

파스텔블루

파랑 계열과 하양을 섞어요. 바다나 하늘이 연상되는 색이죠. 파랑도 빨강처럼 강렬한 색이니 아주 조금만 넣으세요.

멜론색

초록 계열과 하양을 섞어요. 여기에 파랑을 살짝 더해 청록빛을 만들거나, 갈색을 조금 섞어 녹차라테 빛깔을 내보세요.

흐린보라

보라 계열과 하양을 섞어요. 라일락 같은 온화한 색감이 그림에 몽환적 분위기를 줍니다.

밝은주황

주황과 하양을 섞어요. 열정적이고 역동적이면서도 부드러운 느낌을 연출합니다.

회색

회색은 제가 가장 좋아하는 색 중 하나입니다. 어두운 색조가 들뜬 그림을 차분하게 정리해주는 효과가 있어요. 현대적인 분위기를 주고 선명한 색을 더욱 돋보이게도 하죠. 몇 가지 색에 회색을 섞은 무채색을 기본색처럼 사용합니다.

회적색

빨강과 회색을 일대일로 섞어요. 너무 진하다 싶으면 하양을 넣으세요.

풀색

초록 대신 사용하기에 좋아요. 특히 식물을 채색할 때 다채로운 색감을 연출하기에 효과 만점입니다.

회연두

배경을 칠할 때 하양이나 상아색 대용으로 씁니다. 강렬한 색들을 가라앉히고 자연스럽게 어우러져 세련된 분위기를 내죠.

회청록

밝은청록과 회색을 섞어요. 도자기 유약처럼 매트한 색감이 납니다.

필수 색

피부 색 인물의 피부를 칠할 때는 하양과 흙빛이 도는 갈색을 혼합해 다채로운 피부색을 만듭니다.

물 색 물은 투명해서 하늘의 빛깔이 반사됩니다. 코발트블루는 차가운 바닷물 색으로 적합하고, 밝은청록은 모로코의 어느 수영장 물빛을 연상시킵니다.

식물 색　정원이나 숲을 채색할 때는 미묘하게 다른 초록을 표현해야 합니다. 초록 계열에 회색, 밤색, 하양, 검정을 혼합해보세요. 다채로운 초록이 어우러져 한층 풍성한 색이 탄생할 거예요.

활기찬 색　어두운 그림에 생생한 색을 더해 시선을 사로잡아보세요. 주황과 빨강 또는 파랑 계열에 물을 소량 희석하면 활기찬 색을 만들 수 있어요.

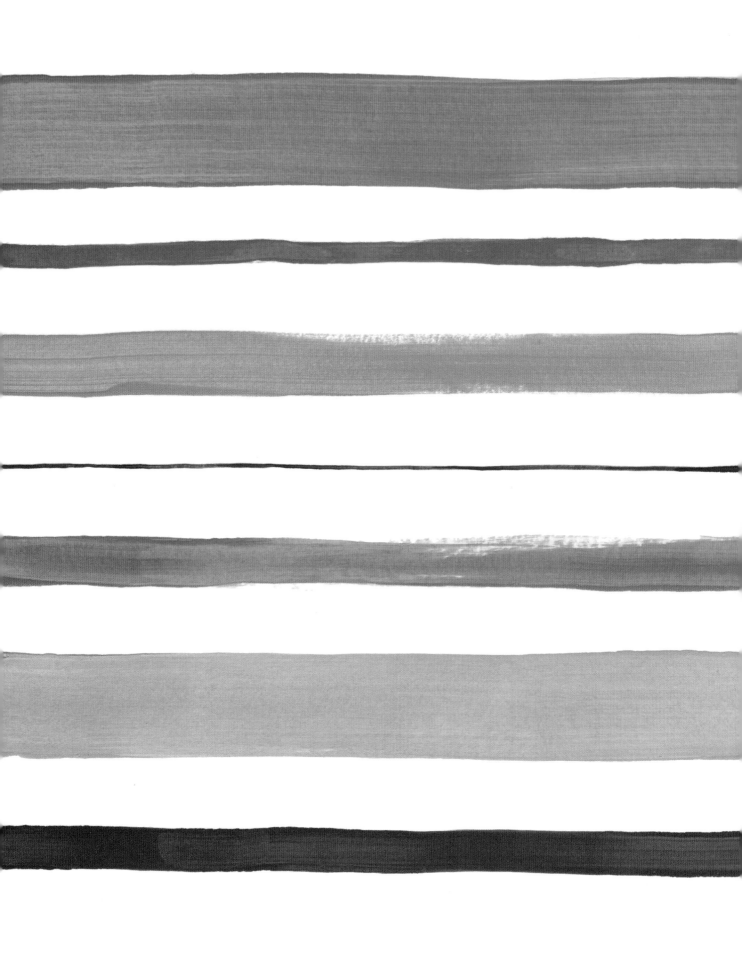

BRUSH

붓

아크릴화에서 붓은 굉장히 중요한 도구로, 형태와 두께에 따라 용도가 다릅니다. 저는 크게 네 가지를 구비하고 있죠. 넓은 면을 칠하는 굵은 붓, 세밀한 부분을 칠하는 가는 붓, 거친 표면을 표현하는 빳빳한 붓, 매끈한 표면을 표현하는 부드러운 붓입니다. 사용한 뒤에는 깨끗한 물과 순한 비누로 꼼꼼히 세척해서 보관합니다. 잘못 관리하면 붓털이 뒤틀리고 망가져 그림을 그릴 수가 없습니다. 그럼, 주로 사용하는 붓 네 종류를 소개할게요. 같은 시리즈의 붓은 털의 형태와 재질이 같고 호수는 크기를 나타냅니다.

라파엘 869 시리즈 6호

원통형 붓대에 매끄럽고 유연한 인조모(Kaërell)가 달린 세필붓입니다. 끝이 매우 뾰족해 세밀한 묘사나 직선 긋기에 알맞아요. 아주 가는 선을 그릴 때는 물감을 약간만 묻혀 사용하세요. 저는 8394 시리즈 2호 붓도 같은 용도로 사용합니다.

라파엘 831 시리즈 6호

원통형 붓대에 천연모(조랑말 털)가 달린 중간 굵기 붓입니다. 인체와 오브제 등의 보통 크기 면적을 채색하거나 명료한 선을 표현할 때 이용합니다. 선에서 힘찬 기운이 느껴져요. 좀 더 작은 면적에 적합한 831시리즈 2호 붓도 같은 용도로 사용합니다.

라파엘 879 시리즈 10호

인조모(Kaërell)가 달린 납작붓으로 배경과 하늘, 벽면, 큰 탁자 등을 깔끔하게 채색할 수 있습니다. 붓의 넓은 면과 얇은 끝부분을 능숙하게 활용할 수 있게 되면 창작의 영역도 무한대로 확장됩니다. 저는 879 시리즈 6호 붓도 같은 용도로 사용합니다.

라파엘 831 시리즈 20호

원통형 붓대에 천연모(조랑말 털)가 달린 굵은 붓입니다. 하늘이나 바다 등 배경의 넓은 면을 칠할 때 붓 자국을 선명하게 남기기 위해 사용합니다.

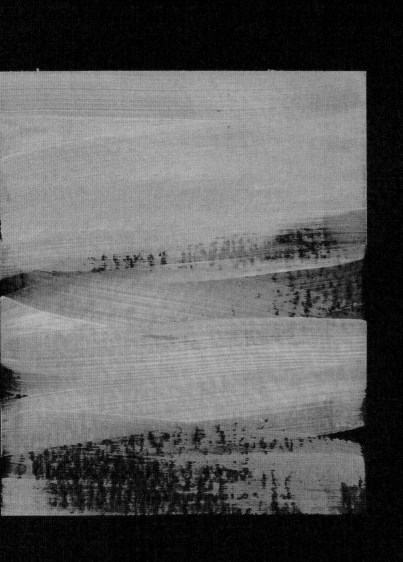

DRAWING
PAPER

도화지

아크릴물감은 어떤 표면에든 잘 접착됩니다. 실제로 다양한 종이에 테스트하면 흥미로운 결과를 관찰할 수 있죠. 몇 가지 종이에 실험한 결과를 보여드릴게요. 이 책에서는 프랑스 지류 전문 브랜드 캔손Canson에서 나오는 믹스 미디어 이매진Mix Media Imagine 종이를 $200g/m^2$과 $300g/m^2$의 두 가지 평량으로 사용했습니다. 주로 거친 흰색 무광 종이를 사용하지만, 좀 더 짙은 바탕이 끌릴 때는 검은 종이를 선택합니다. 종종 바탕에 다른 색을 칠하고 작업하기도 합니다. 예술품이나 디자인 오브제를 그릴 때는 초벌칠이 된 캔버스를 사용해도 좋아요. 휴가지의 추억은 조약돌이나 나뭇조각에 바로 그려보세요.

거친 종이

윤기가 없고 다소 거친 느낌이 있는 종이에 아크릴화를 그리면 멋진 질감을 표현할 수 있습니다. 아크릴화 용지보다 오돌토돌한 수채화 용지를 사용해도 좋습니다. 수채화를 그리듯 아크릴물감에 물을 넉넉히 섞고 묽게 채색하면 종이 결이 잘 드러나요. 속이 비치도록 채색하면 종이 결을 고스란히 나타낼 수 있습니다.

크라프트지

펄프의 갈색이 살아 있는 무표백 크라프트지를 쓰면 자연 그대로의 느낌을 강조할 수 있습니다. 개인적으로 짙은 색감과 꺼끌꺼끌한 촉감이 매력적인 재생 크라프트지를 선호합니다. 포장박스 같은 두꺼운 판지에 그려도 재미있습니다.

검은 종이

검은 종이에 그림을 그리면 하얀 종이에 그린 것과 확연히 다른 결과가 나타납니다. 어둡고 신비로운 분위기를 물씬 풍기죠. 검은색은 빛을 흡수하므로 색을 칠하면 채도와 명도가 떨어져 보입니다. 물감에 하양을 약간 섞어 채색하면 효과가 더 극대화됩니다.

트레이싱지

반투명 트레이싱지 몇 장에 그림을 그린 다음 겹겹이 쌓으면, 그림자가 지고 살며시 안개 낀 느낌이 나는 이미지를 만들 수 있습니다.

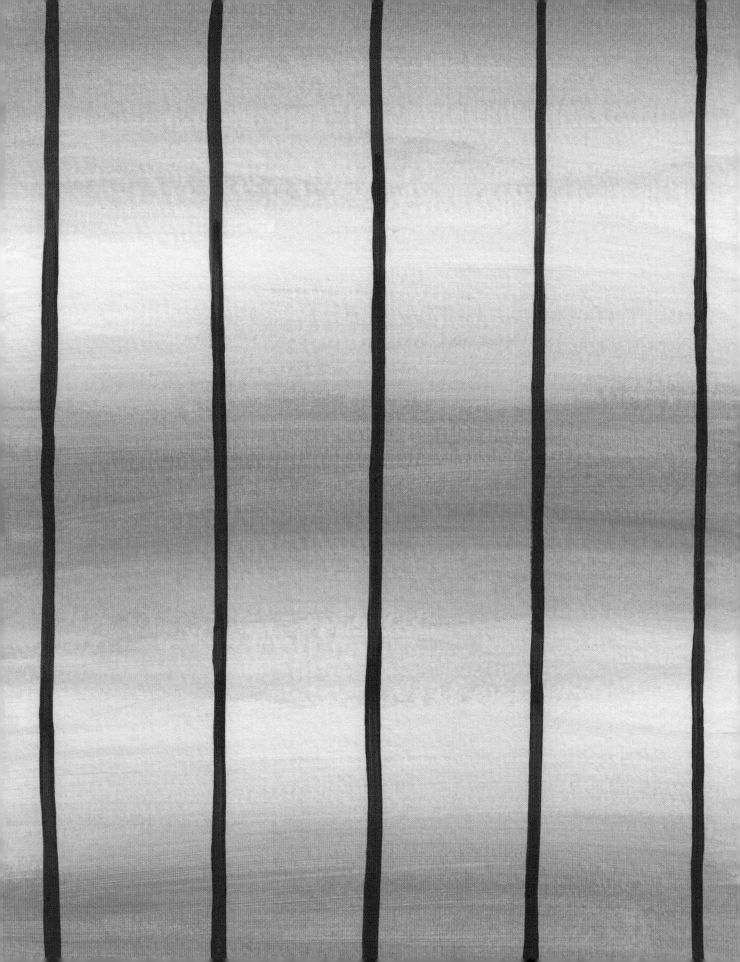

TECHNIQUE

표현 기법

간단한 아크릴화 기법을 몇 가지 소개하겠습니다. 그러데이션과 단색
화에 넣는 적정한 물의 양을 숙지하는 것이 중요합니다. 또한 여러 종류
의 아크릴화 붓을 자유자재로 활용하는 기술도 습득해야 합니다. 무엇
보다 중요한 점은 누가 시켜서가 아니라 스스로 좋아서 즐기는 것이죠.
요컨대 즐기는 자세가 실력을 쌓는 최고의 비결입니다.

아크릴물감 희석하기

페베오 스튜디오 아크릴물감은 농도가 뻑뻑해서 능숙하게 사용하기가 어렵습니다. 너무 빨리 마르는 걸 막기 위해 물을 조금 넣고 낡은 붓으로 골고루 섞어주세요. 이 과정에서 붓털이 심하게 손상되니 반드시 안 쓰는 붓으로 해야 합니다. 희석 비율에 따라 다른 결과가 나타납니다.

물을 조금 섞으면

물을 최소한으로 넣으면 짙고 건조한 색으로 표현됩니다. 균일한 색감을 내고 싶을 때는 두 겹 이상 칠하세요.

물을 듬뿍 섞으면

농도를 아주 묽게 만들면 수채화처럼 촉촉하고 투명한 느낌이 납니다. 마르기 전에 재빨리 칠해야 합니다.

그러데이션

아크릴물감으로 그러데이션을 표현할 때는 꼼꼼히 작업해야 합니다. 넓은 면은 두껍고 큰 붓으로 칠합니다. 옆쪽 진분홍빛 그러데이션은 짙은 톤, 중간 톤, 옅은 톤의 세 가지 톤으로 물감을 미리 배합해두고 칠했어요. 하양의 비율을 조절해 톤의 차이를 만들어보세요. 세 가지 톤을 충분히 만들어두어야 중간에 모자라는 일을 피할 수 있어요. 가장 어두운 톤부터 칠하고, 칠한 톤이 마르기 전에 다음 톤을 칠합니다. 맞닿은 두 톤이 자연스럽게 섞이도록 물감을 펴 바르세요. 속도와 집중이 아름다운 그러데이션의 비결입니다!

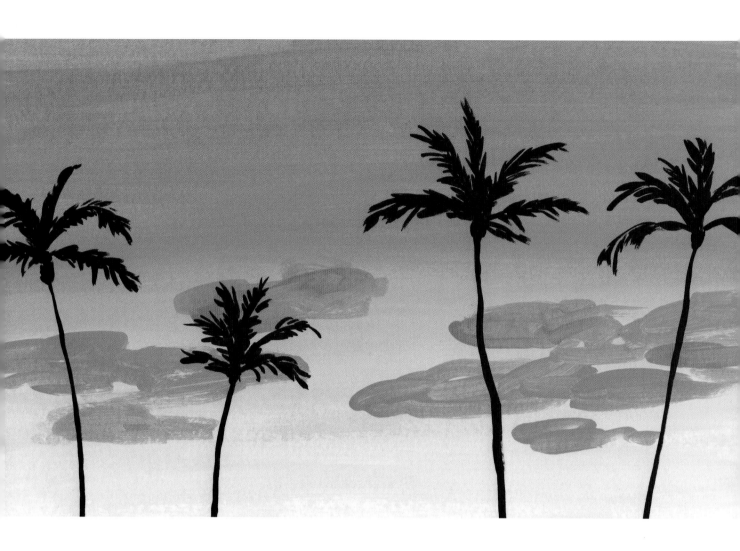

그러데이션 기법을 적용한 그림입니다. 분홍에서 주황
으로, 주황에서 밝은주황으로 연결되는 색의 흐름을 만
들어 아침 해가 떠오르는 하늘을 표현했어요. 가장 밝은
부분에 주황과 분홍 구름을 표현하고, 마지막으로 검정
야자수를 그렸습니다.

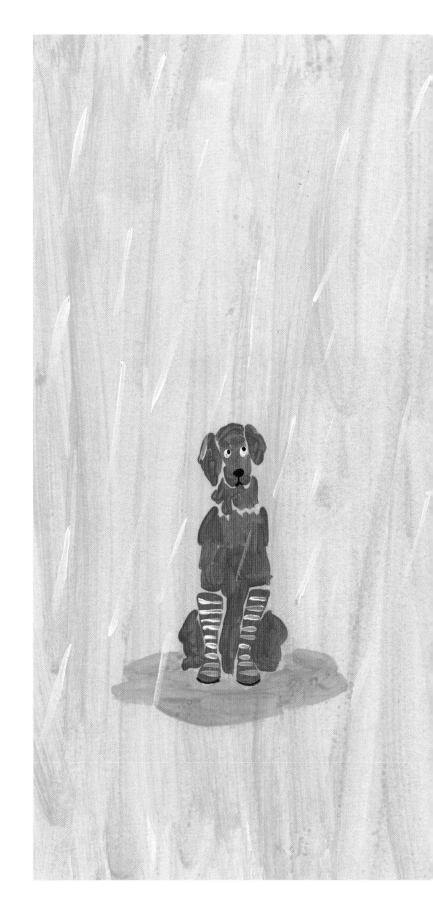

아크릴물감을 아주 엷게 희석해서 채색하면 붓 자국을 남길 수 있습니다. 비 내리는 풍경을 표현하는 밝은파랑 바탕은 굳이 매끈하게 칠하려고 애쓰지 않아도 됩니다. 거침없이 쓱쓱 칠해보세요. 비의 움직임이 자연스럽게 살아나 생동감 넘치는 이미지가 완성될 거예요.

CHAPTER 2

간단한 주제 그리기

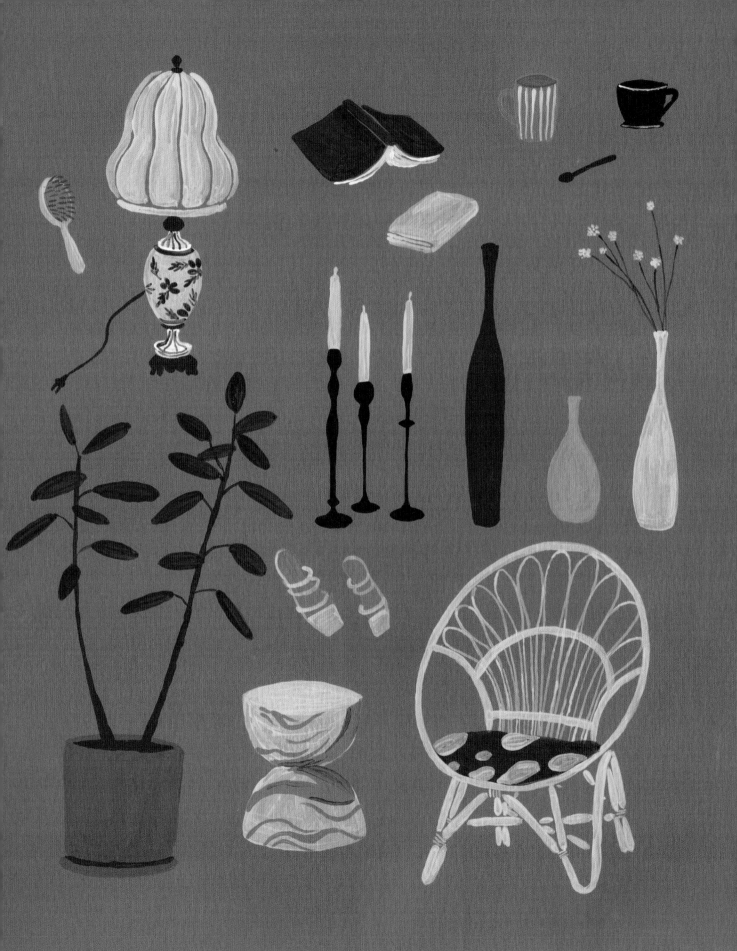

OBJET

오브제

가구와 오브제를 비롯해 일상을 함께하는 장식적이며 실용적 요소들은 삶의 터전을 아름답게 만드는 역할을 합니다. 오브제는 공간의 성격을 규정하며, 아름답고 쾌적한 생활환경을 조성해줍니다. 오브제에 대한 열정이 남다른 저는 오브제를 그리는 것 또한 자연스러운 일이에요. 맘에 드는 오브제를 발견하면 다 갖고 싶지만 불가능한 일이죠. 하지만 종이 위에선 얼마든지 가능합니다. 다양한 색깔로 그려서 수집해보세요. 얼마나 큰 즐거움인지 몰라요. 이런 방법으로 실력을 쌓는 것은 마치 정신 수련을 하는 것처럼 느껴집니다.

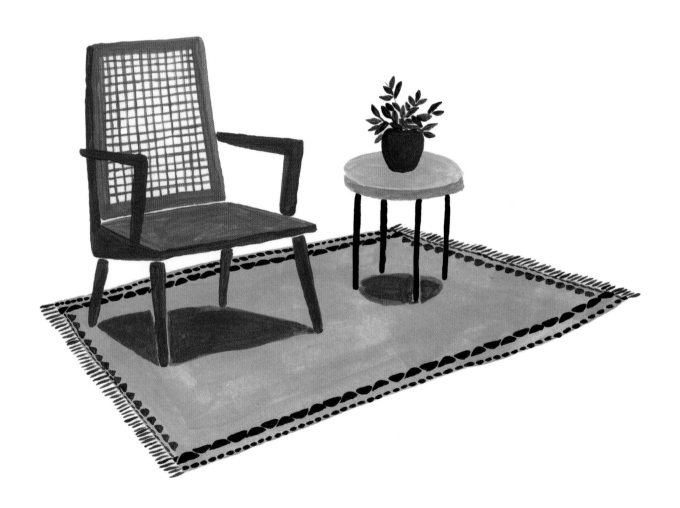

아담하고 아늑한 모퉁이 공간

붓 879 시리즈 6호, 869 시리즈 6호, 8394 시리즈 2호, 831 시리즈 2호
종이 200g/㎡

1 • 879 시리즈 6호 붓으로 양탄자(회색 : 하양 = 1:1 배합)를 칠하세요. 8394 시리즈 2호 붓으로 팔걸이의자의 앉음판(하양 : 갈색 = 4:6 배합)을 칠하고, 아주 가는 869 시리즈 6호 붓으로 등판을 표현합니다. 831 시리즈 2호 붓으로 원형 스툴의 앉음판(상아색)을 칠하고, 둘레에 음영(갈색)을 주세요.

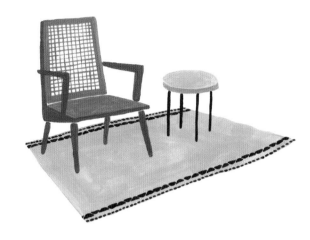

2 • 8394 시리즈 2호 붓으로 팔걸이의자의 팔걸이와 다리를 그리고 검정으로 원형 스툴의 다리와 양탄자 무늬를 그립니다.

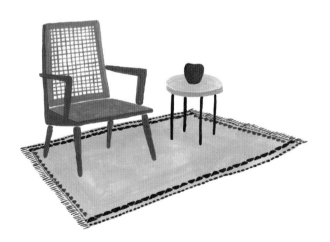

3 • 주홍과 검정을 섞어 진홍색을 만들고 869 시리즈 6호 붓으로 양탄자 끝단의 수술을, 831 시리즈 2호 붓으로 항아리를 칠하세요.

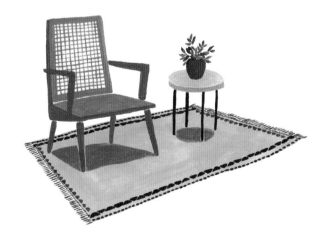

4 • 869 시리즈 6호 붓과 진한초록으로 식물 잎사귀를 정밀하게 그립니다. 마지막으로 831 시리즈 2호 붓과 어두운먹색(회색 : 검정 = 6:4 배합)으로 의자 밑에 그림자를 넣으세요. 모퉁이 공간이 완성되었어요!

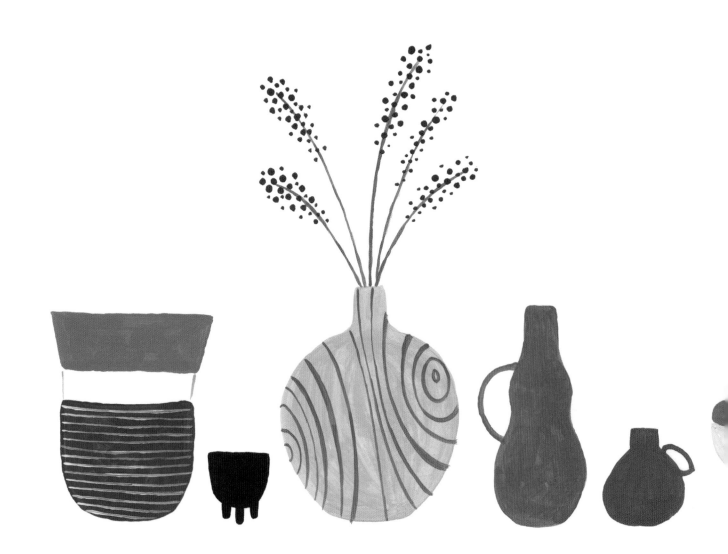

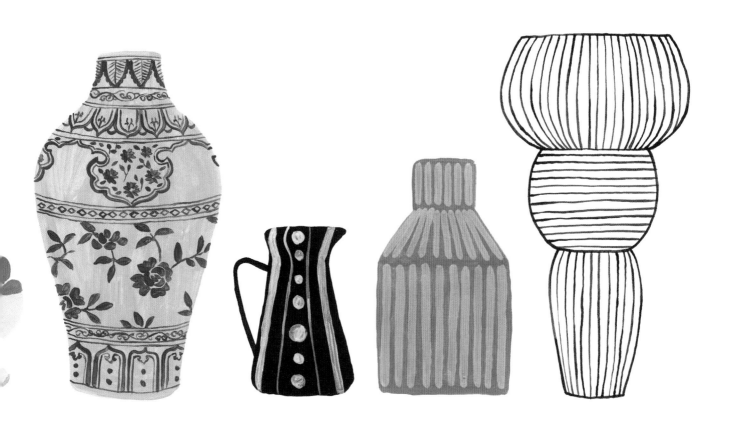

꽃병

11 65 36

붓 869 시리즈 6호, 831 시리즈 6호
종이 200g/㎡

1 • 831 시리즈 6호 붓으로 꽃병 표면을 연미색(하양 : 상아색 = 1:1 배합)으로 칠합니다.

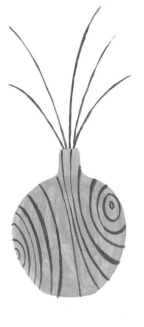

2 • 꽃병의 나뭇결과 식물의 줄기를 연한갈색(상아색 : 갈색 = 1:1 배합)으로 표현합니다. 가는 선은 869 시리즈 6호 붓이 적합합니다.

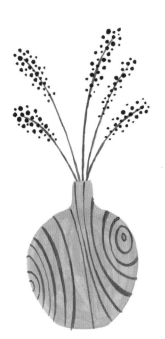

3 • 같은 붓으로 줄기에 돋은 새순을 갈색으로 칠하면 완성입니다.

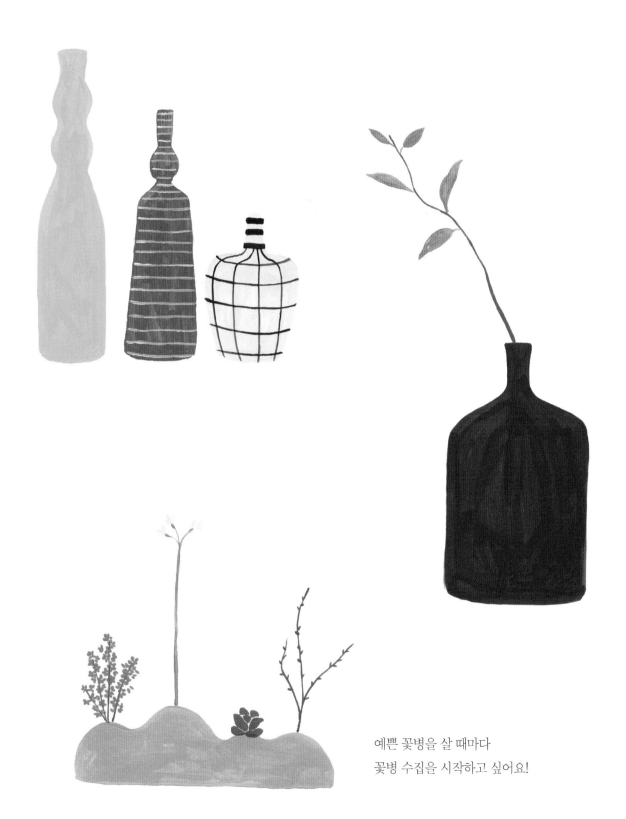

예쁜 꽃병을 살 때마다
꽃병 수집을 시작하고 싶어요!

종이 위에서는 누구나 인테리어 디자이너가 될 수 있어요.
마음에 드는 오브제를 이리저리 자유롭게 배치해보고
조화로운 구도를 만들 수 있죠.
종이 위에서는 무엇이든 가능하답니다.
생활환경을 바꾸려면 자신의 취향을
정확히 파악하는 것이 중요해요.
인테리어에 변화를 주고 싶은데
어떻게 바꿔야 할지 모르겠다면 일단 그림을 그려보세요.
결과를 상상할 수 있어 무척 유용하답니다.

———————————————

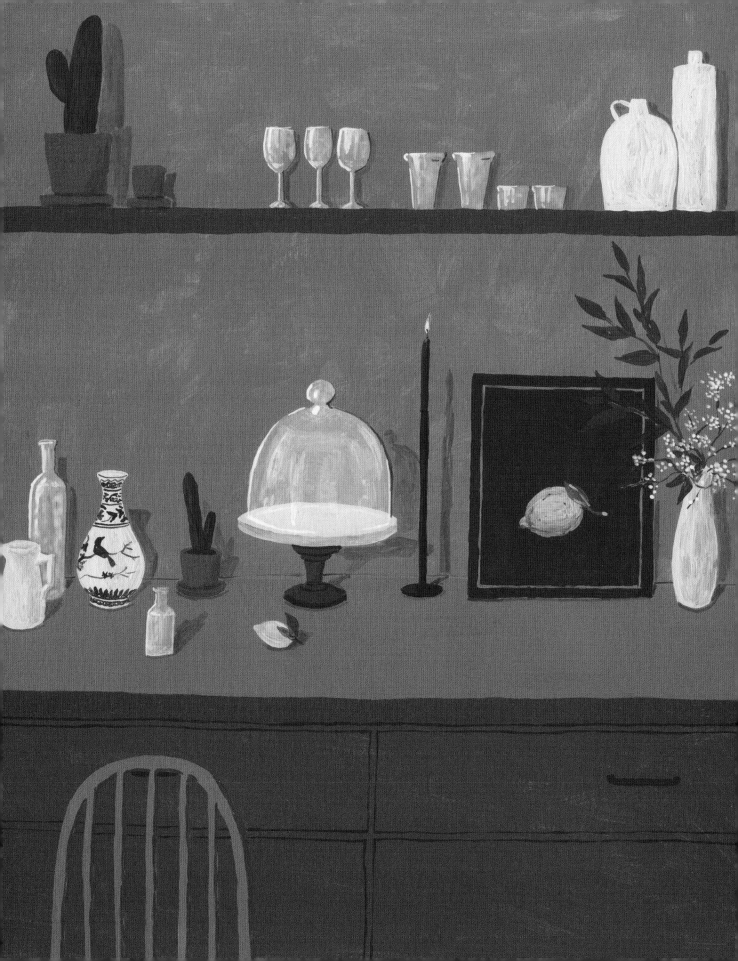

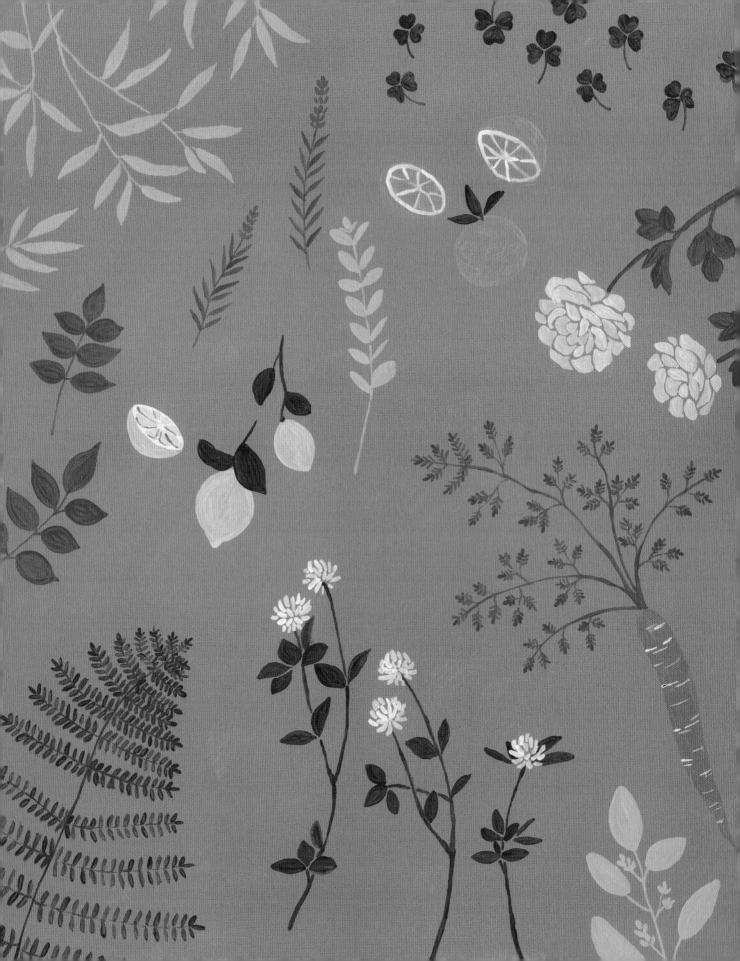

PLANTS

식물

시장이나 정원, 숲속에 가면 다양한 꽃과 채소 등의 식물을 만나게 되죠.
잎 모양이며 색깔, 무늬가 무척 다채로워요.
특히 꽃가게에 가면 플로리스트의 손을 거쳐 탄생한 작품들이
어찌나 아름다운지 매번 감탄을 금치 못합니다.
모양과 색상이 천차만별인 식물들을 조화롭게 구성하면
훌륭한 예술품 같습니다.
과일과 채소는 과감하게 반으로 갈라 속을 살펴보세요.
비트 같은 채소는 보기만 해도 먹음직스럽죠.
생생한 보랏빛은 흥건한 즙이 연상되고
동글동글한 열매는 한입 베어 물고 싶은 충동을 일으켜요.
발그스레한 잎맥이 핏줄처럼 퍼진 초록 잎사귀는 마치 레이스 같죠.
자연에 깃든 섬세한 아름다움을 유심히 관찰해 화폭에 옮겨보세요.
자연을 이해하고 감상하는 안목이 한층 높아질 거예요.

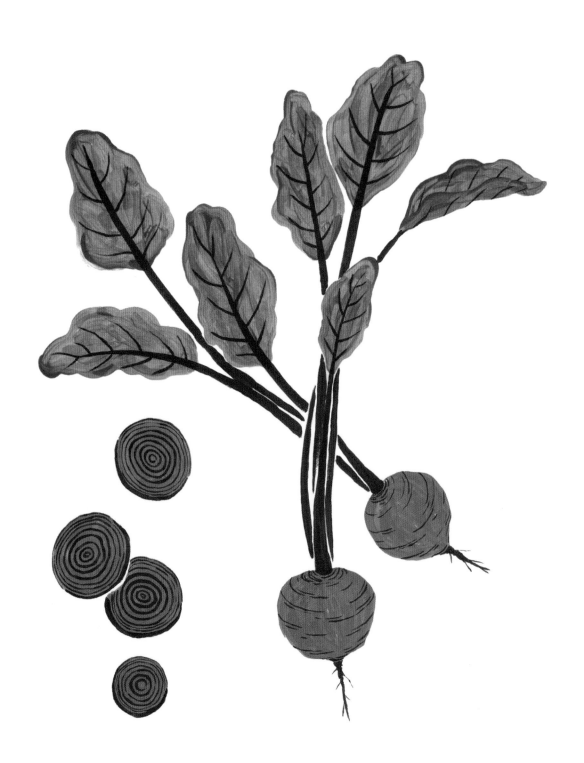

비트

1 • 하양과 검정과 빨강을 4.5 : 4.5 : 1 비율로 배합해 약간의 물을 넣고 희석한 뒤 831 시리즈 2호 붓으로 비트 열매를 그립니다.

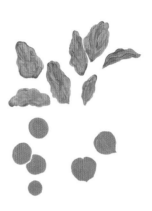

2 • 같은 붓으로 잔디색 잎을 그립니다. 가장자리 물결 모양을 잘 살려주세요. 잎을 더 밝게 표현하고 싶으면 하양을 섞어요.

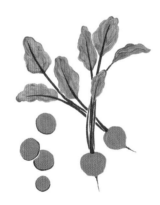

3 • 빨강과 검정을 8.5 : 1.5로 배합해 8394 시리즈 2호 붓으로 줄기와 뿌리 끝, 열매 테두리를 표현합니다. 모든 선을 과감하게 한번에 그리세요. 그렇지 않으면 싱싱하지 않은 비트로 보일 수 있어요.

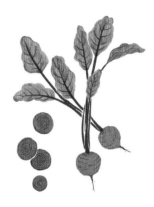

4 • 3번에서 혼합한 색으로 869 시리즈 6호 붓을 이용해 세밀한 부분을 묘사합니다. 선을 아주 가늘게 표현하려고 붓 끝에서 물감을 좀 덜어내고 그렸어요.

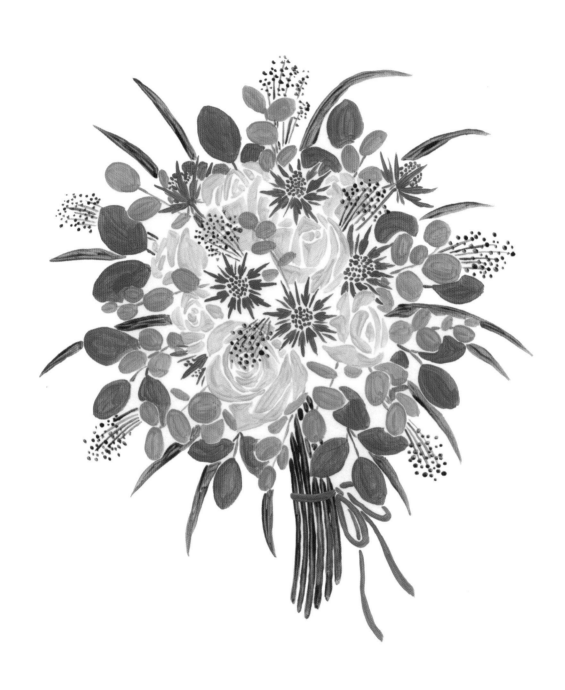

꽃다발

11 46 14 65 44

붓 8394 시리즈 2호, 831 시리즈 2호
종이 200g/㎡

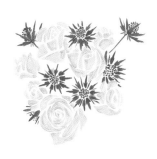

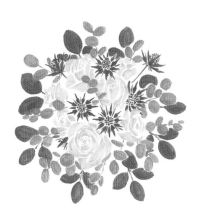

1 • 저는 꽃다발을 그릴 때 항상 꽃잎과 꽃술부터 그립니다. 8394 시리즈 2호 붓 끝으로 가시나무꽃(하양 : 코발트블루 = 3:7 배합)을 섬세하게 표현하고, 831 시리즈 2호 붓으로 상아색 장미를 그립니다. 꽃은 모두 꽃다발 중심에 모이게 하세요.

2 • 잎 부분을 구성하는 크고 작은 유칼립투스는 831 시리즈 2호 붓으로 그립니다. 작은 잎은 흐린초록(진한초록 : 하양 = 1:1 배합)으로, 큰 잎은 탁한초록(회색 : 진한초록 = 1:1 배합)으로 칠합니다. 잔가지는 8394 시리즈 2호 붓의 뾰족한 끝으로 표현합니다.

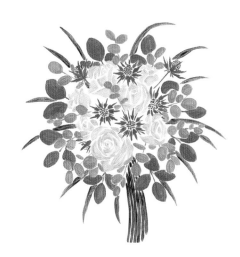

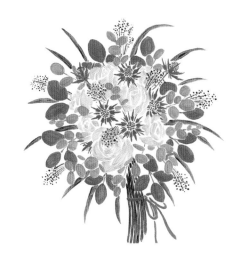

3 • 꽃다발의 형태를 완성합니다. 8394 시리즈 2호 붓에 진한초록을 묻혀 아래쪽 긴 줄기를 그리고 길쭉한 잎사귀를 더하면 생기 있는 꽃다발이 됩니다.

4 • 8394 시리즈 2호 붓의 뾰족한 끝으로 디테일을 더합니다. 진한초록으로 깨알 같은 식물을 표현하고, 가시나무꽃에 사용한 색으로 리본을 달아주면 완성입니다.

길 언저리 보일락 말락 피어 있는 작은 꽃은
보는 이를 미소 짓게 하는 매력이 있습니다.
그 잎사귀며 앙증맞은 꽃잎을 조심스레 그릴 때면
어느새 온 가슴이 온기로 가득해집니다.

PEOPLE

인물

화창한 날에는 카페테라스에 자리를 잡고 지나가는 사람들을 관찰하며 인물을 그립니다. 인체 비율에 대한 감을 익힐 수 있어요. 살아 있는 모델을 표현하는 데 익숙해지면 원하는 방식으로 머리 모양을 그려보고 의상을 입혀주세요. 저는 다채로운 표정이나 액세서리로 새로운 인물을 창조하는 걸 좋아해요. 만약 아는 사람을 그린다면 우선 그 사람만의 특징을 떠올려보세요. 평소 헤어스타일과 자주 짓는 표정, 즐겨 입는 옷을 비롯해 어울리는 주변 환경이 있을 거예요. 전신을 그리면 그 사람과 연관성 있는 환경을 설정하기에 편해요.

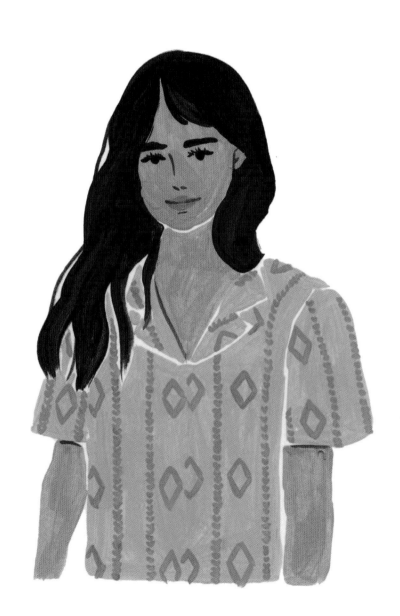

안나

붓 831 시리즈 2호, 869 시리즈 6호
종이 200g/㎡

1 • 831 시리즈 2호 붓으로 얼굴과 목, 팔에 밝은 계란색(하양 : 갈색 = 9:1 배합)을 칠합니다.

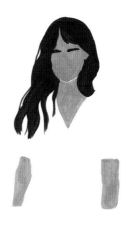

2 • 같은 붓으로 흑갈색 머리를 표현합니다. 자연스럽게 몇 가닥 갈라지게 그리고, 눈썹도 그리세요!

3 • 같은 붓으로 블라우스 부분에 분홍(하양 : 주홍 = 9:1 배합)을 칠합니다.

4 • 같은 붓으로 블라우스에 연지색(하양 : 주홍 = 1:1 배합) 무늬를 넣습니다. 869 시리즈 6호 붓을 이용해 눈동자를 검정으로 칠하고, 갈색으로 코와 입 테두리를 표현합니다. 마지막으로 입술에 연지색을 살짝 발라줍니다.

짐

붓 831 시리즈 2호, 8394 시리즈 2호, 869 시리즈 6호
종이 200g/㎡

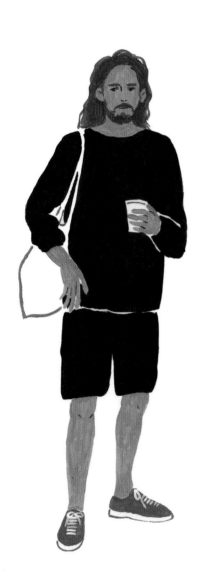

1 • 831 시리즈 2호 붓으로 계란색(하양 : 갈색 = 7:3 배합) 부분을 먼
저 표현합니다.

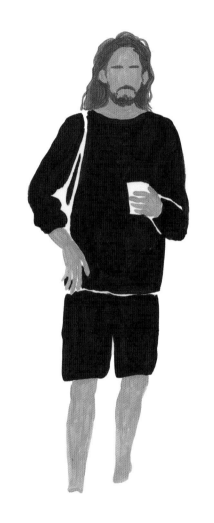

2 • 8394 시리즈 2호 붓으로 머리와 눈썹, 수염을 진한황갈(갈색:노랑 = 1:1 배합)로 채색합니다.

3 • 831 시리즈 2호 붓으로 옷을 남색(코발트블루 : 검정 = 6:4 배합)으로 칠합니다. 커피와 가방을 그릴 부분은 비워두세요.

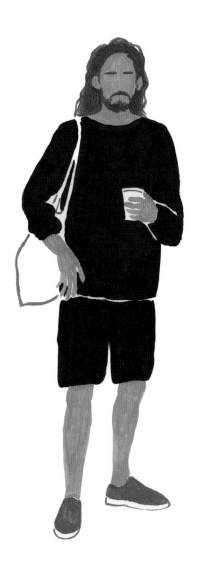

4• 869 시리즈 6호 붓으로 가방 테두리와 운동화를 진한주황(주홍 : 노랑 = 1:1 배합)으로 칠합니다.

5• 같은 붓으로 이목구비는 갈색으로 표현하고, 운동화 끈은 하양으로 칠하면 완성입니다.

누구나 호기심이 가득할 때가 있습니다.
미지의 인물을 그리다 보면 한 사람의 인생에 대한
상상의 나래를 펼치게 됩니다.
어떤 사람이며 무슨 일을 좋아하는지, 혼자인지, 가족이 있는지,
삶이 행복한지 등등이요.
이야기에 상상을 더하면 그림에 새로운 문이 열리고
화폭에 감성이 실리게 됩니다.

——————————————————

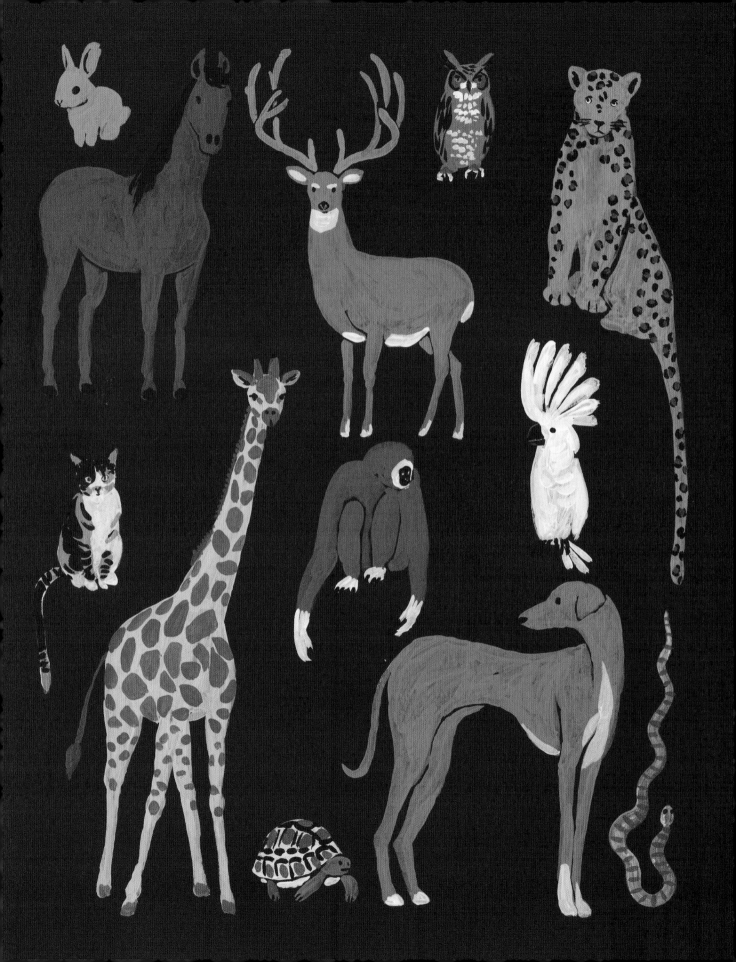

ANIMALS

동물

동물은 눈이 부시도록 아름다워요.
그 털의 빛깔과 몸의 움직임을 세상 그 무엇에 비할까요.
바다 동물 중에서는 거대한 몸집과 달리 친근한 매력이 있는
고래를 제일 좋아합니다.
개처럼 사람과 무척 가까워서 가족 같은 동물도 있습니다.
사람은 별일 아닌 일로 걱정하고 고민하지만
동물은 오로지 사는 것과 살아남는 것에 집중합니다.
이 단순한 사실이야말로 동물이 아름다운 이유이며,
우리가 지구에 존재하는 근본적인 이유를 일깨워줍니다.

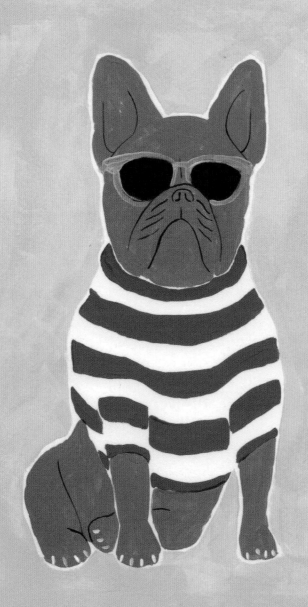

반려견

붓 869 시리즈 6호, 831 시리즈 2호, 879 시리즈 6호
종이 200g/㎡

1 • 831 시리즈 2호 붓에 회색을 묻혀 강아지 털을 칠합니다.

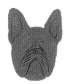

2 • 869 시리즈 6호 붓에 검정을 묻혀 귀, 코, 입, 주름과 다리 윤곽을 자세히 묘사합니다.

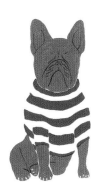

3 • 831 시리즈 2호 붓에 주홍을 묻혀 스웨터의 줄무늬를 그립니다.

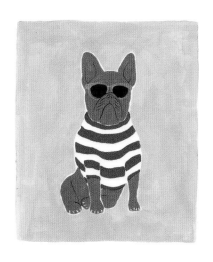

4 • 같은 붓으로 선글라스의 검정 알과 노랑 테두리를 칠합니다. 마무리로 879 시리즈 6호 붓에 노랑으로 배경을 칠하세요.

고래

붓 831 시리즈 6호, 831 시리즈 2호, 869 시리즈 6호
종이 200g/㎡

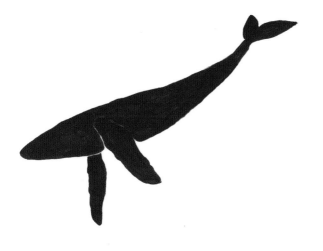

1 • 831시리즈 6호 붓에 남색(코발트블루:검정 = 6:4 배합)을 묻혀 고래의 몸을 칠합니다.

2 • 831 시리즈 2호 붓에 하양을 묻혀 배 부분 줄무늬와 지느러미 안쪽을 표현합니다.

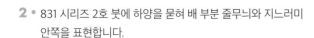

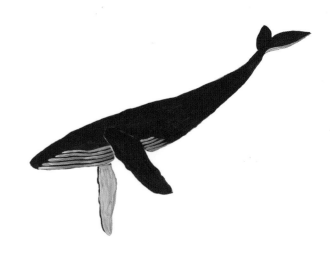

3 • 마무리로 869 시리즈 6호 붓에 하양을 묻혀 조그만 눈과 주름 몇 개를 그립니다.

아프리카의 대초원은 야생동물의 왕국입니다.

서로 먹고 먹히는 약육강식의 환경에서도

늘 새로운 동물이 태어나 자라며

가족을 이루며 살아갑니다.

흙의 빛깔만 봐도 메마른 기후가 여실히 드러나지요.

동물을 조그맣게 그려서

사방으로 펼쳐진 드넓은 땅을 강조하세요.

동물들이 하루하루 살아남기 위해

천적과 싸우는 현실을 표현해보세요.

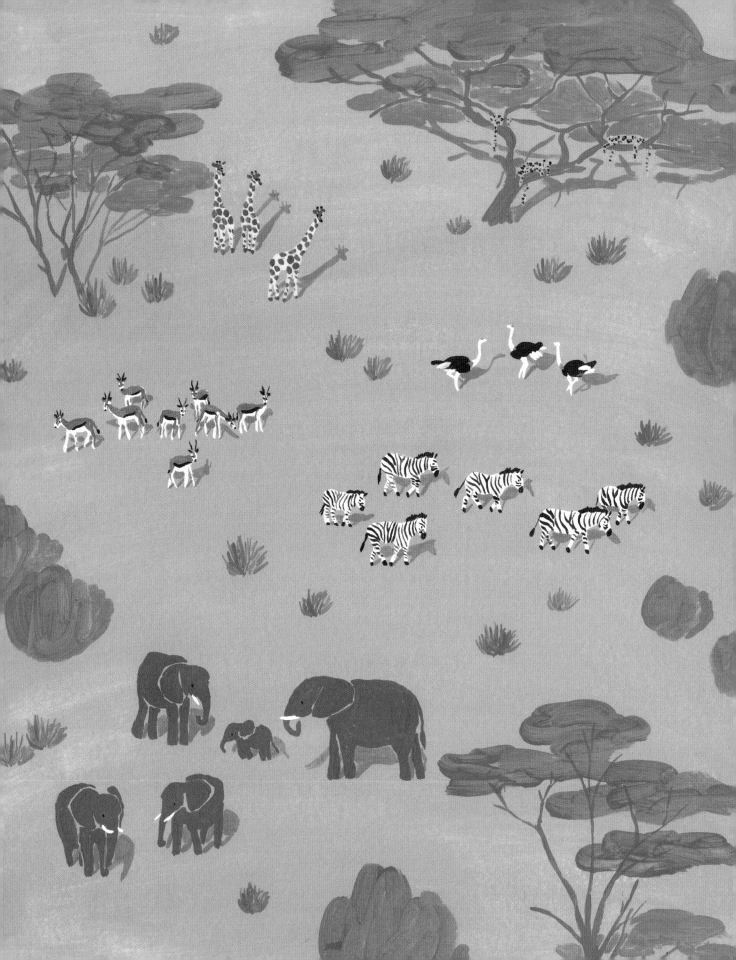

CHAPTER 3

고급 단계

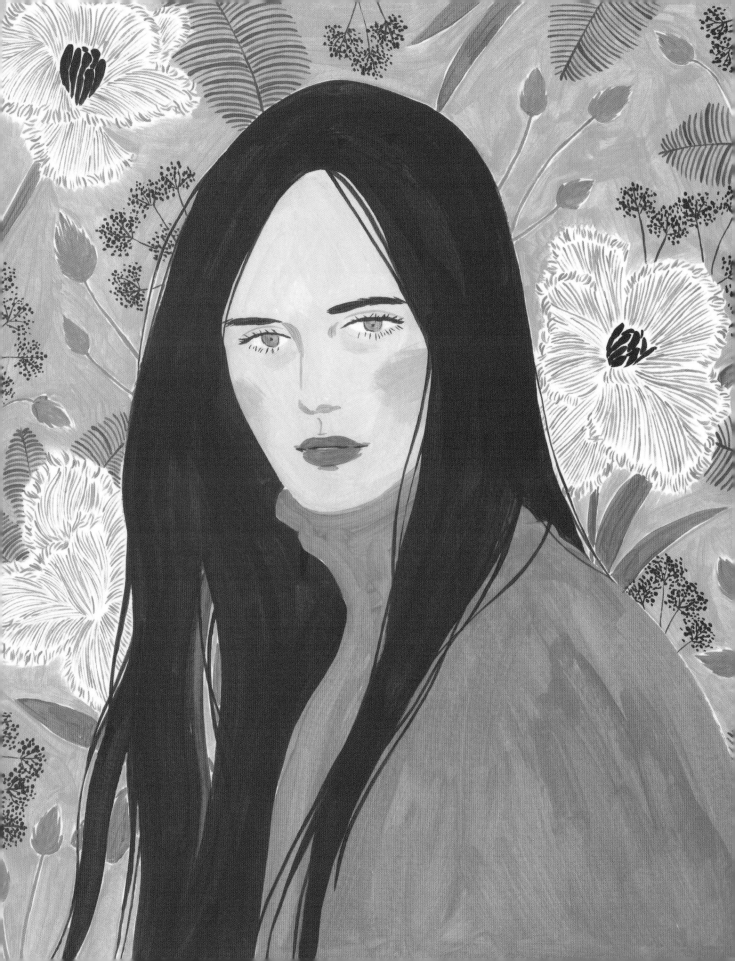

PORTRAIT

초상

초상화는 제가 좋아하는 주제 중 하나입니다. 사람마다 다른 개성과 스타일에 눈길이 머물곤 하지요. 다양한 색상과 모티브, 기법을 이용해 인물을 묘사하는 과정이 무척 재미있어요. 사라의 초상화는 살구의 주황과 블라우스의 파랑으로 한여름의 시원한 분위기를 불어넣었어요. 저는 기하학적인 모티브도 좋아해서 옷이나 배경에 즐겨 넣습니다. 종이 위에선 무엇이든 가능하니까요! 헤어스타일을 바꾸고 싶은 분들은 원하는 스타일로 자화상을 그려보세요. 결과를 미리 예측해볼 수 있을 거예요!

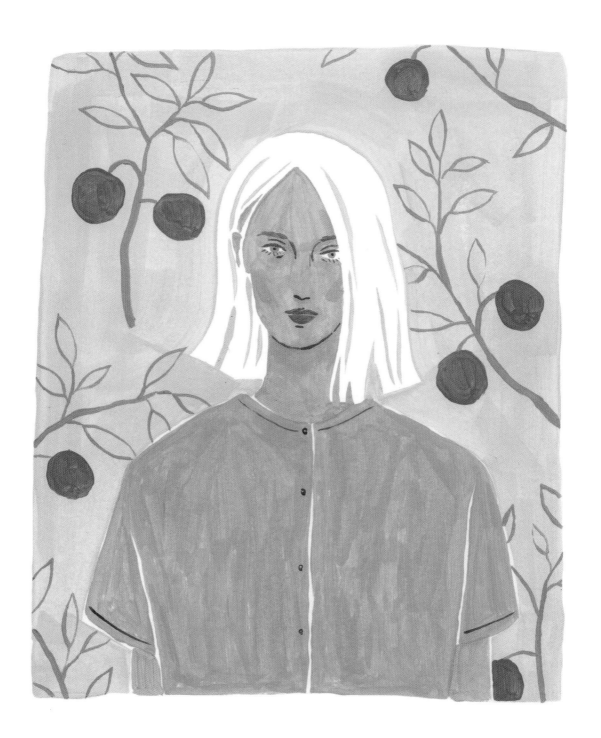

사라

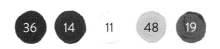

붓 831 시리즈 6호, 869 시리즈 6호, 8394 시리즈 2호, 879 시리즈 6호
종이 200g/㎡

1 831 시리즈 6호 붓으로 피부(하양:갈색 = 3:7 배합)와 셔츠(하양:코발트블루 = 8:2 배합)를 칠해요. 869 시리즈 6호 붓에 갈색과 진한주황(노랑:주홍 = 1:1 배합)으로 얼굴 이목구비와 윤곽을 그려요. 셔츠 색과 같은 연한파랑으로 눈동자를 칠하고 코발트블루로 셔츠의 장식을 표현하세요.

2 머리카락만 남기고 배경(하양:노랑:주홍 = 6:2:2 배합)을 칠합니다. 붓은 879 시리즈 6호를 사용하세요.

3 1번에서 만든 진한주황으로 살구 열매를 그립니다. 붓은 831 시리즈 6호를 사용하세요.

4 마지막으로 셔츠 색과 같은 연한파랑과 8394 시리즈 2호 붓으로 살구나무의 잎과 가지를 그려요. 사라의 초상화가 완성되었어요!

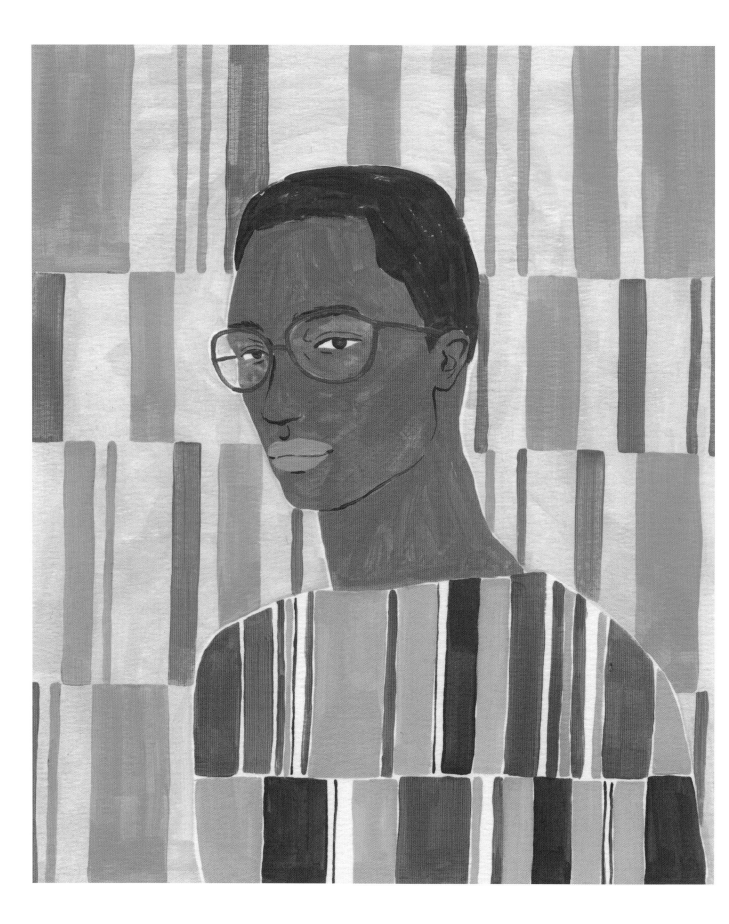

악셀

46 14 11 44 19

붓 831 시리즈 6호, 8394 시리즈 2호, 879 시리즈 6호
종이 300g/㎡

1 • 탁한노란분홍(주홍 : 하양 : 회색 = 1:1:1)을 만들어 831 시리즈 6호 붓으로 피부를 칠하고, 하양을 좀
더 섞어 입술에 바릅니다. 이목구비와 머리는 8394 시리즈 2호 붓과 코발트블루로 표현합니다.
안경은 진한초록과 하양을 8:2로 섞어 그리세요.

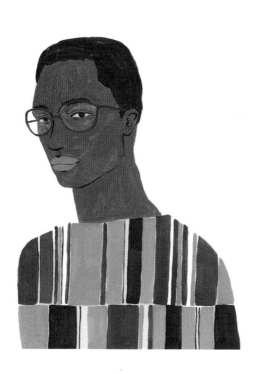

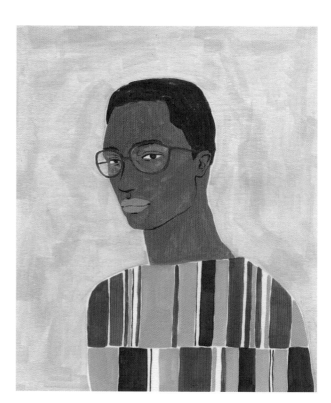

2 • 옷의 기하학적 무늬를 그리며 재미를 더해보세요. 밝은초록(진한초록 : 하양 = 8:2 배합)과 분홍(하양 : 주홍 = 8:2 배합), 코발트블루를 준비해 879 시리즈 6호 붓으로 표현합니다.

3 • 같은 붓으로 바탕에 은회색(회색 : 하양 = 1:1 배합)을 칠합니다.

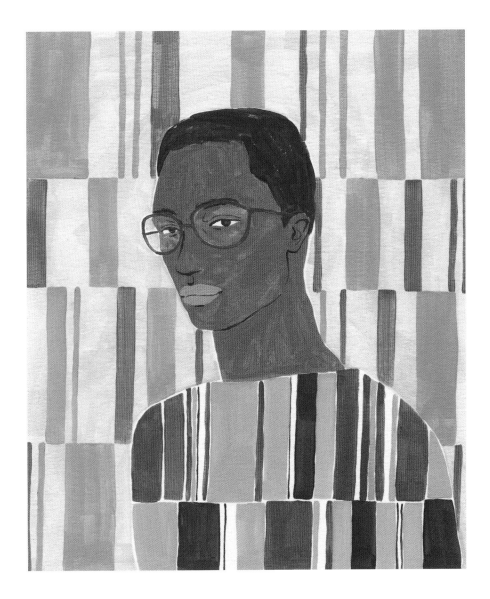

4 • 바탕에도 밝은파랑(하양 : 코발트블루 = 1:1)과 더 밝은초록(진한초록 : 하양 = 6:4)으로 옷과 같은 무늬를 넣어 전체적으로 기하학적인 느낌을 강조해주세요.

피부색은 인물의 특징을 구성하는 요소입니다.
어쩜 그렇게 다채로운 피부톤이 존재하는지 놀랍고도 신비롭습니다.
저는 다양한 인종의 여성들이 모여 있는 이미지를 좋아합니다.
그런 이미지를 보면 머릿속에 평등과 우정, 평화, 인류애가 그려져요.

————————————————

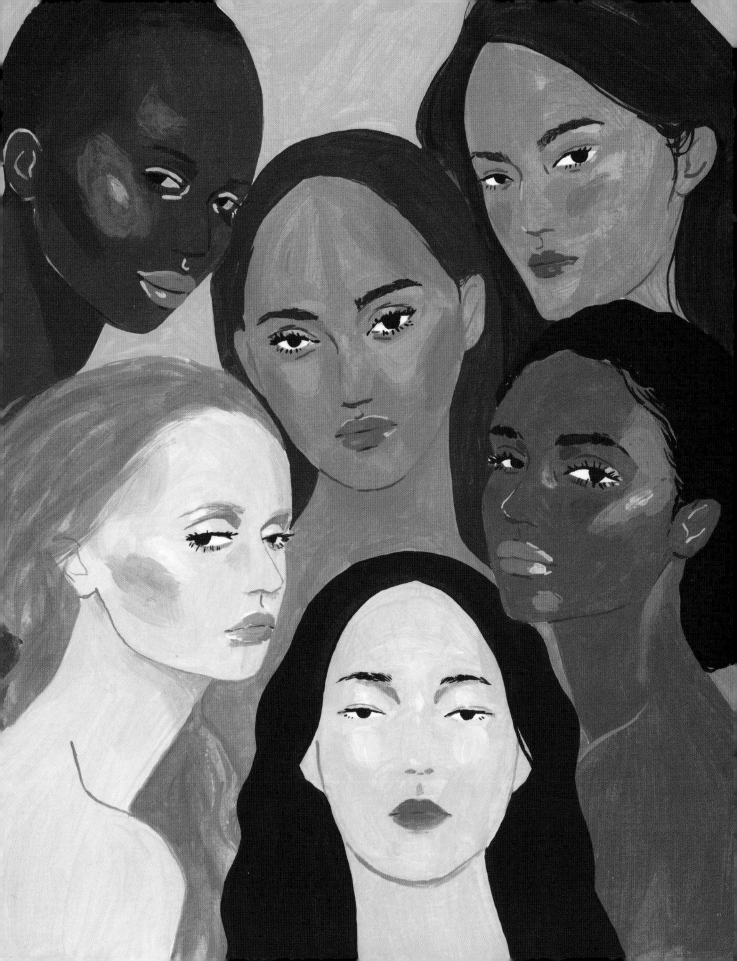

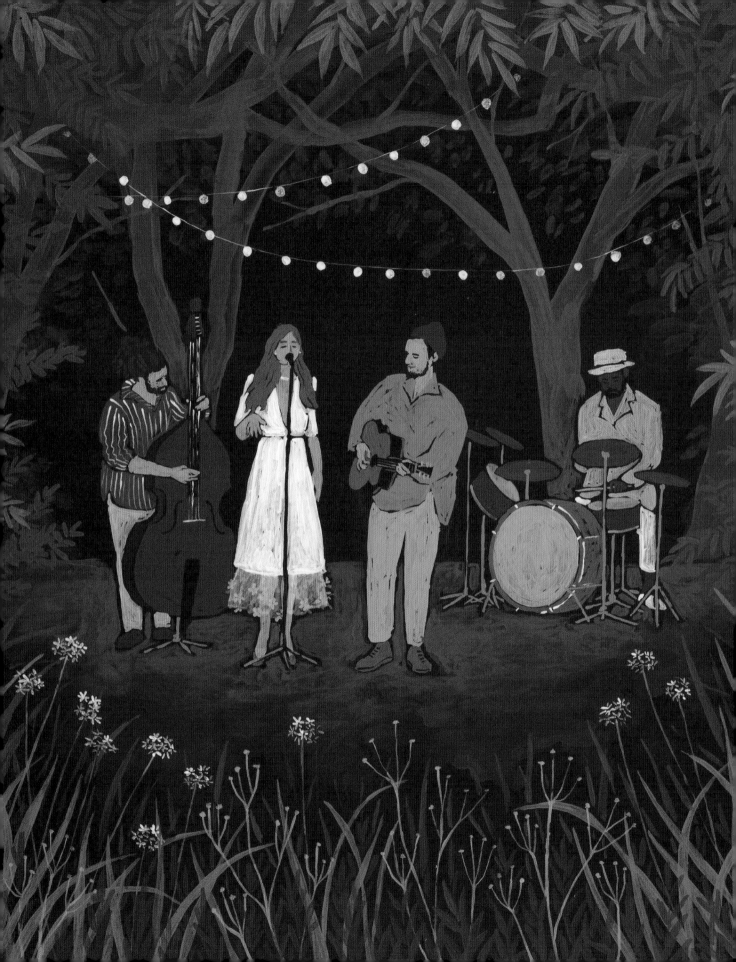

EVERYDAY LIFE

일상

순간의 추억을 영원히 간직하고 싶거나 창작의 영감에 사로잡힐 때면 그 풍경을 화폭에 옮겨봅니다. 파리에 살면서 센 강변을 거닐 때마다 아름다운 풍광에 감탄하곤 합니다. 사시사철 매력이 있지만 녹음이 우거지고 강둑에 활기가 넘치는 여름이 가장 좋아요. 그 풍경에 사람을 더하면 그림을 넘어 한 편의 이야기가 됩니다. 소소한 장식을 비롯해 디테일 하나 놓치지 않고 담아내는데, 도시의 분위기와 역사까지 재현할 수 있는 중요한 요소이기 때문입니다. 파리를 그릴 때면 종종 몽상가가 됩니다. 마음에 드는 색깔로 방을 칠하고, 멋진 장소에 가상의 인물을 그려 넣기도 해요. 제가 늘 꿈꾸는 집은 멋진 경치가 보이는 통창이 있는 집입니다. 창가에는 독서하기 좋은 모서리 공간과 책장, 푹신한 쿠션이 마련되어 있죠. 상상과 현실을 조합하면서 독자분들도 상상에 빠져보길 바랍니다. 물론 제게도 큰 즐거움이 됩니다.

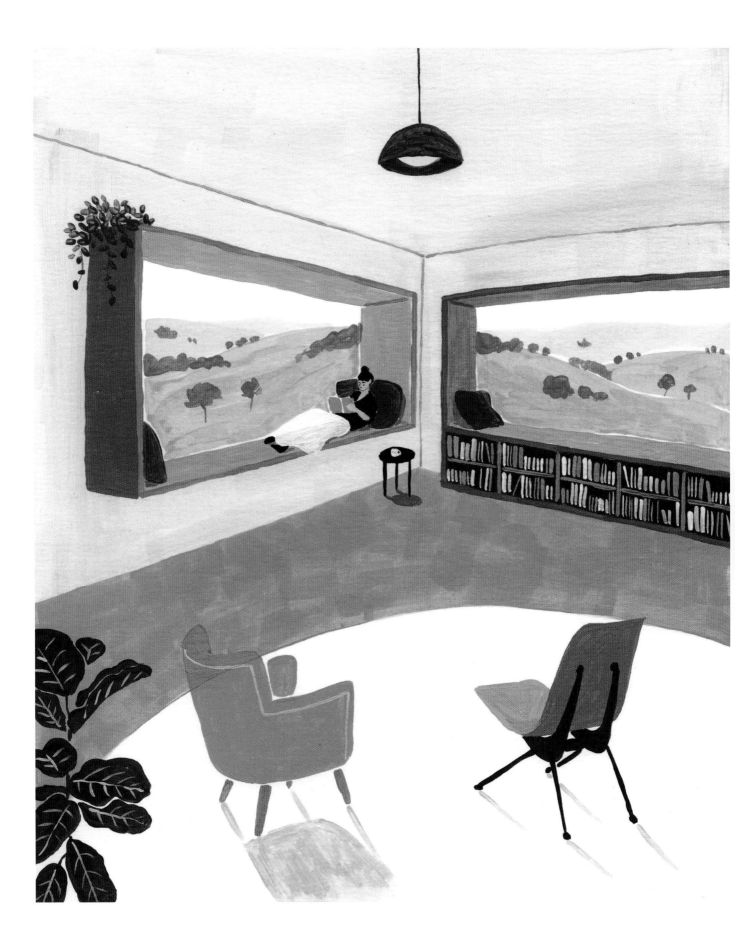

창가에서 책 읽기

36 11 44 26 48 19

붓 879 시리즈 10호, 8394 시리즈 2호, 831 시리즈 2호
종이 300g/㎡

1 • 먼저 방의 입체감을 표현합니다. 벽과 천장은 879 시리즈 10호 붓으로 연회색(회색 : 하양 = 3:7 배합)을 칠하고, 바닥에는 카펫이 들어갈 부분을 빼고 회색을 칠합니다. 그다음 8394 시리즈 2호 붓으로 모서리 부분에 선을 그어요.

2 • 이제 그림에 깊이감을 줍니다. 갈색에 하양을 섞어 몇 가지 톤을 만들고 831 시리즈 2호 붓으로 창틀을 그립니다. 책장은 갈색으로 칠합니다.

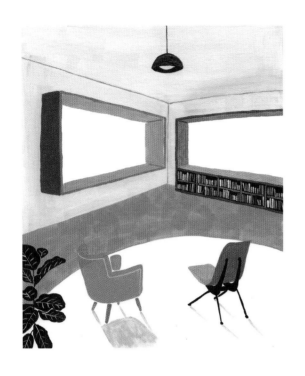

3 · 몇 가지 색을 이용해 가구를 채색합니다. 팔걸이의자는 연한주황(주홍:노랑:하양 = 4:4:2 배합), 오른쪽 의자는 갈색(앉는 부분은 두 가지 톤의 갈색, 다리는 검정), 전등은 진한초록으로 칠합니다. 왼쪽의 무화과나무는 어두운초록(진한초록:검정 = 7:3 배합)으로 표현하세요.

4 · 831 시리즈 2호 붓으로 세밀한 부분을 그립니다. 원형 탁자는 검정, 쿠션과 창틀 위 작은 식물은 진한초록, 책 읽는 여성의 옷은 검정, 손에 든 책은 연한주황으로 표현합니다.

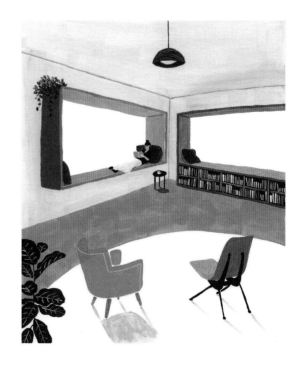

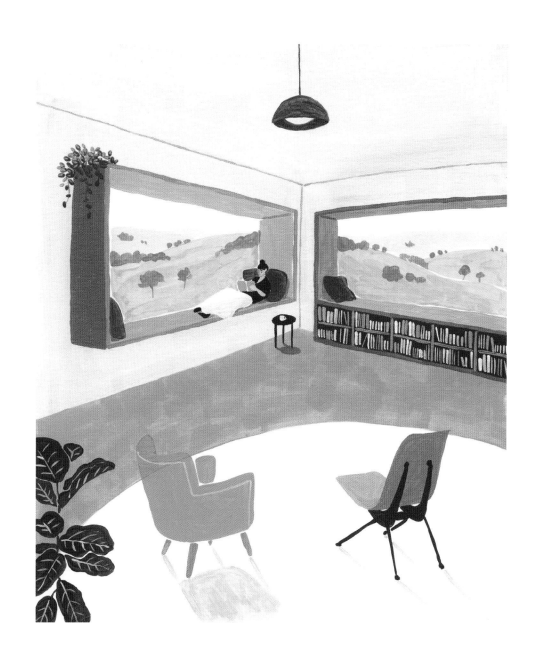

5 • 마무리로 창밖에 푸른 언덕을 그립니다. 831 시리즈 2호 붓으로 언덕은 밝은연두(진한초록:노랑:하양 = 4:2:4 배합), 나무는 밝은초록(진한초록:하양 = 8:2 배합)으로 표현하세요.

센 강변에서

36	11	46	26	48	19	65	60	29

붓 831 시리즈 2호, 869 시리즈 6호, 879 시리즈 6호, 8394 시리즈 2호
종이 300g/㎡

1 • 831 시리즈 2호 붓으로 인물을 표현하고 869 시리즈 6호 붓으로 세부 묘사를 합니다. 갈색에 하양(1~3배)을 배합해 다양한 피부색을 나타내고, 상아색과 검정, 고동색, 갈색으로 머리카락을 그린 다음 여러 가지 색깔로 옷을 표현하세요.

2 • 밝은파랑(하양 : 코발트블루 = 8:2)을 만들어 879 시리즈 6호 붓으로 난간을 제외한 강물을 칠합니다. 879 시리즈 6호 붓과 831 시리즈 2호 붓을 이용해 강둑을 은회색(회색 : 하양 = 1:1 배합)으로 그리세요. 나무는 831 시리즈 2호 붓에 잔디색을 묻혀 그립니다.

3 • 마지막으로 8394 시리즈 2호 붓을 이용해 파리의 정취가 드러나는 건물을 그립니다. 코
발트블루와 회색을 1:1로 섞어 지붕을 묘사하고, 상아색으로 건물 앞 부분을 표현하세요.

파리는 무궁무진한 이야기로 가득한 도시입니다.

혼자 거리를 거닐다 보면 다채로운 표정의

파리지앵들을 마주치곤 합니다.

어떤 사람은 만면에 함박웃음을 띠고 어떤 이는 눈물을 머금고 있어요.

흥분해서 울그락불그락 달아오른 사람도 보이죠.

저마다의 기분에 따라 파리의 낯빛도 달라지는 듯해요.

파리에 보금자리를 마련한 지도 어느덧 4년이 흘렀건만

여전히 외부인의 시선으로 이 도시를 관조하게 됩니다.

지금까지는 유쾌한 빛깔로 파리를 채색하고 있지만

언젠가는 다른 빛깔로 바뀔지도 모르겠습니다.

다차원의 도시 파리에는 아직도 발견할 것이

한가득 남아 있으니까요.

———————————————

SCENERY

풍경

숲과 강, 바다, 산, 하늘 등의 자연을 그릴 때마다
생명에는 참으로 풍부한 색깔이 깃들어 있음을 실감합니다.
자연이 빚어낸 수려한 경치를 마주하면 창작의 욕구가 마구 꿈틀대지요.
어느 여름날 덴마크에서 두고두고 추억할 기억을 만들었습니다.
바닷가 저 멀리 수평선 너머로는 스웨덴이 보였어요.
바닷물은 유리알처럼 맑고 깨끗하고 나무에서는 힘찬 기운이 느껴졌죠.
잠자코 몇 시간이라도 바라볼 수 있을 것 같은 장엄한 풍경이었습니다.
그야말로 황홀한 시간이었어요.

어떤 건축물은 주변 환경과 한 몸처럼 어우러져 있습니다.
루아르 계곡에 자리 잡은 슈농소 성은 굉장히 아름다운 성인데요,
빈틈없이 정리된 프랑스식 정원을 내다보는 전망이 가히 압권입니다.
여행 중에는 나중에 그림으로 그리기 위해 사진을 넉넉히 찍어둡니다.
저를 유혹하는 곳이 너무나 많아서 휴대전화 사진첩은 항상 포화 상태죠.

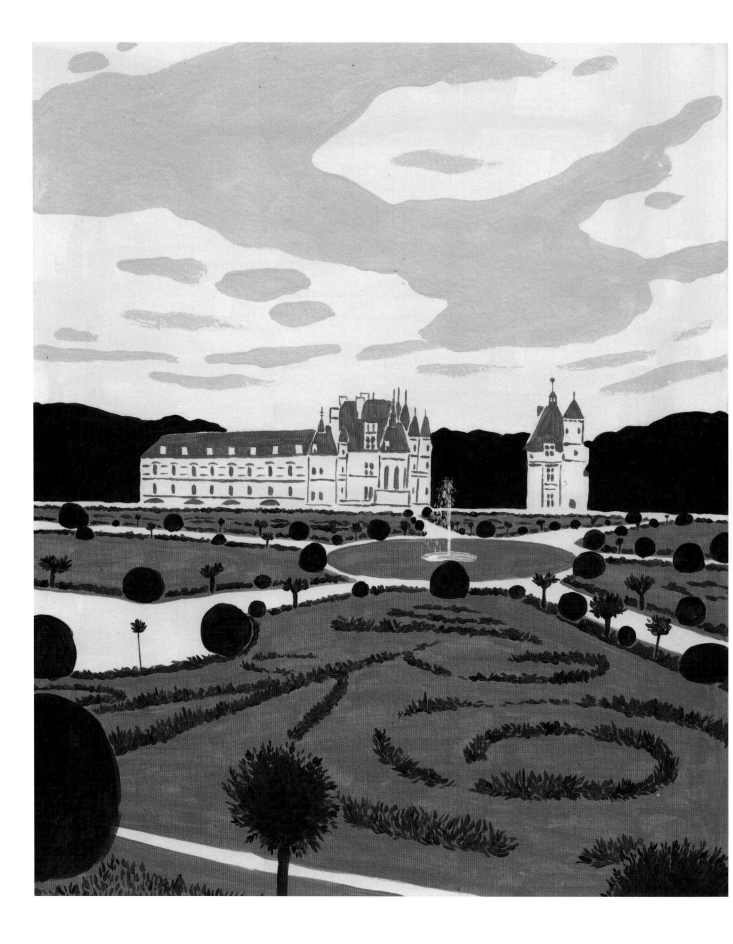

슈농소 성

| 36 | 11 | 26 | 65 | 44 | 60 | 14 |

붓　　879 시리즈 10호, 831 시리즈 20호, 831 시리즈 6호,
　　　831 시리즈 2호, 869 시리즈 6호
종이　300g/㎡

1● 먼저 배경을 표현합니다. 879 시리즈 10호 붓으로 바탕 전체에 연한연미색(하양 : 상아색 = 6:4 배합)을 칠하고, 831 시리즈 20호 붓으로 연한파랑(하양 : 코발트블루 = 8:2 배합) 구름을 그려 하늘을 묘사하세요.

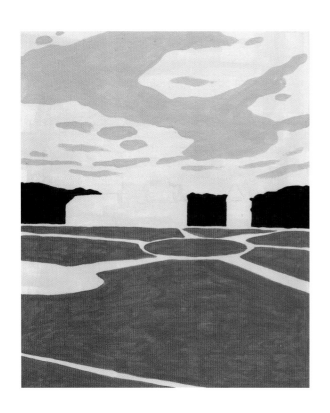

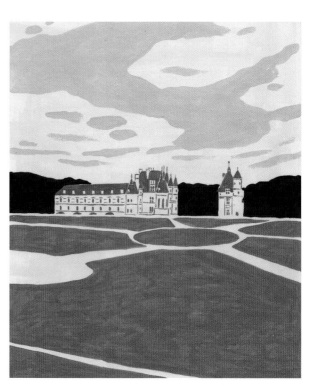

2 • 잔디밭은 831 시리즈 6호 붓으로 연두색(잔디색 : 상아색 = 6:4 배합)을 칠합니다. 다소 투명한 느낌이므로 두 겹으로 칠해주세요. 멀리 보이는 숲은 어두운초록(진한초록 : 검정 = 7:3 배합)으로 표현합니다.

3 • 성의 지붕은 831 시리즈 2호 붓을 써서 탁한파랑(코발트블루 : 회색 = 1:1 배합)으로 칠하고, 성 앞면의 세밀한 부분은 869 시리즈 6호 붓과 갈색으로 그리세요.

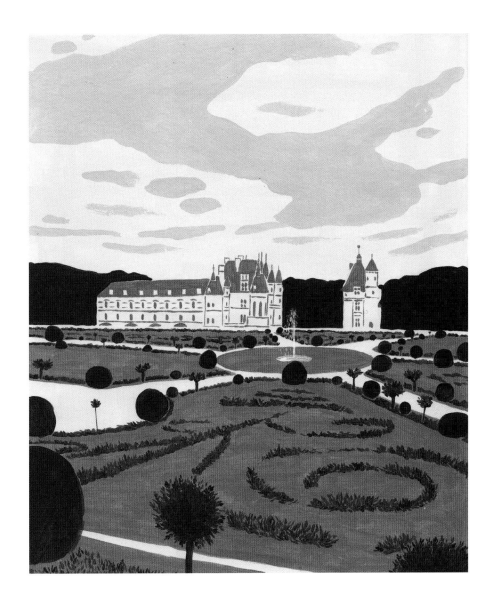

4 • 이제 어두운초록(진한초록 : 검정 = 7:3 배합)으로 정원의 세부적인 부분을 묘사합니다. 831 시리즈 2호 붓으로 둥그스름하게 깎은 회양목을 표현하고, 더 가는 869 시리즈 6호 붓으로 나머지 나무들과 잔디밭에 깔린 작은 식물을 그리세요.

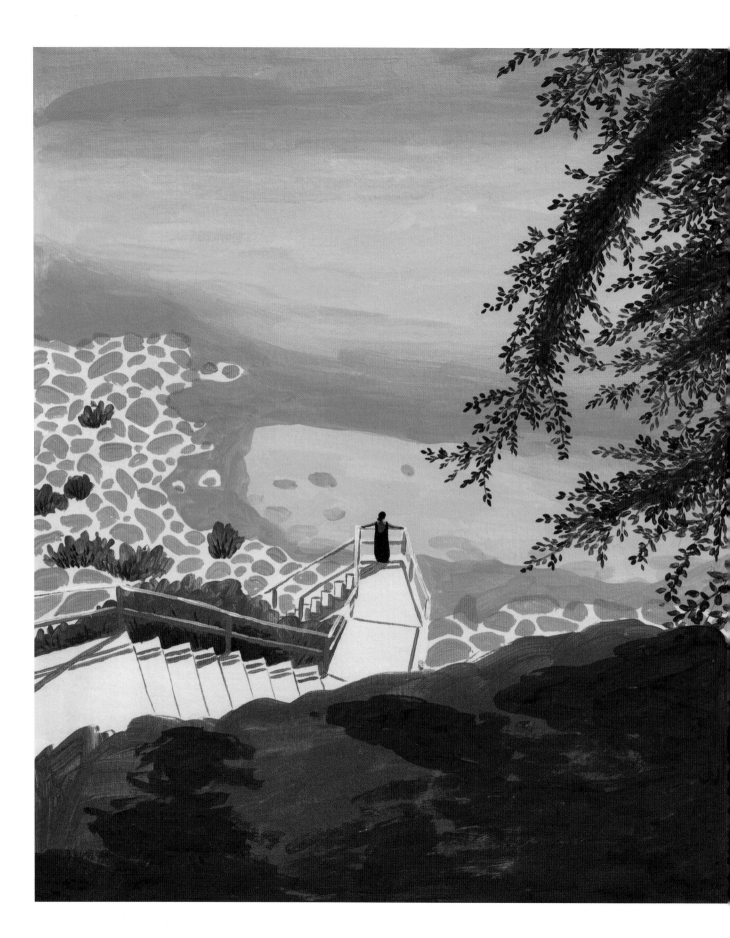

덴마크의 여름

36 11 26 65 46 44 14 30

붓 831 시리즈 20호, 831 시리즈 6호, 879 시리즈 10호, 869 시리즈 6호
종이 300g/㎡

1 ● 879 시리즈 10호 붓으로 배경을 연미색(하양 : 상아색 = 6:4 배합)으로 칠하세요. 바다는 831 시리즈
20호 붓으로 두 종류의 파랑(하양 : 코발트블루 = 1:1, 밝은청록 : 하양 = 1:1 배합)을 그러데이션합니다.

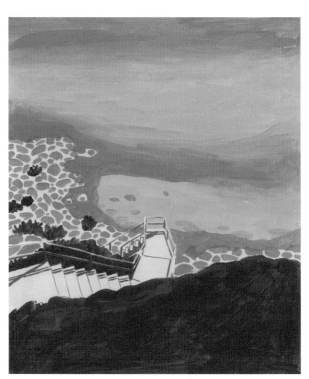

2 • 수박색(회색 : 진한초록 = 3:7 배합)으로 초목을 묘사합니다. 앞쪽 부분은 831 시리즈 20호 붓으로, 뒤쪽의 작은 부분은 831 시리즈 6호 붓으로 그리세요.

3 • 869 시리즈 6호 붓과 갈색으로 계단을 묘사합니다. 그다음 831 시리즈 6호 붓으로 둥근 바위(갈색 : 하양 = 1:1 배합)를 그려 주세요.

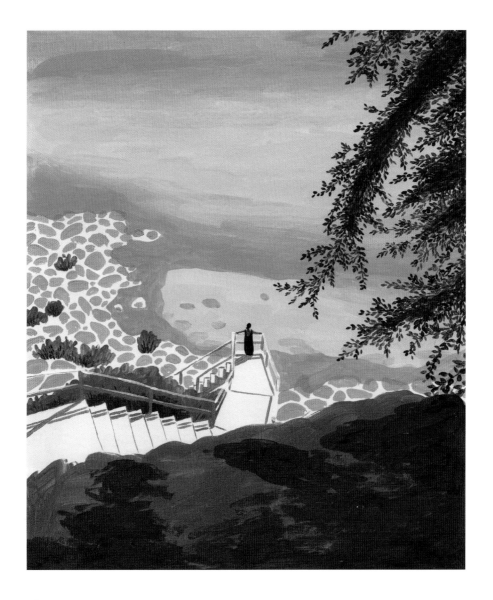

4 • 831 시리즈 20호 붓으로 초목에 어두운초록(진한초록 : 검정 = 7:3 배합)을 칠해 음영을 넣고, 869 시리즈 6호 붓으로 화면 오른쪽에 있는 작은 나뭇잎들을 표현합니다. 마지막으로 바다를 감상하는 사람을 그려주세요.

여름날, 테라스에서 파리의 저녁노을을 바라봅니다.
파랗던 하늘이 주황빛으로 물들고
지붕에 드리워지는 그림자가 점점 길어지며
도시는 또 다른 얼굴로 탈바꿈합니다.
하나둘 불빛들이 창문으로 나와 밤을 맞이합니다.

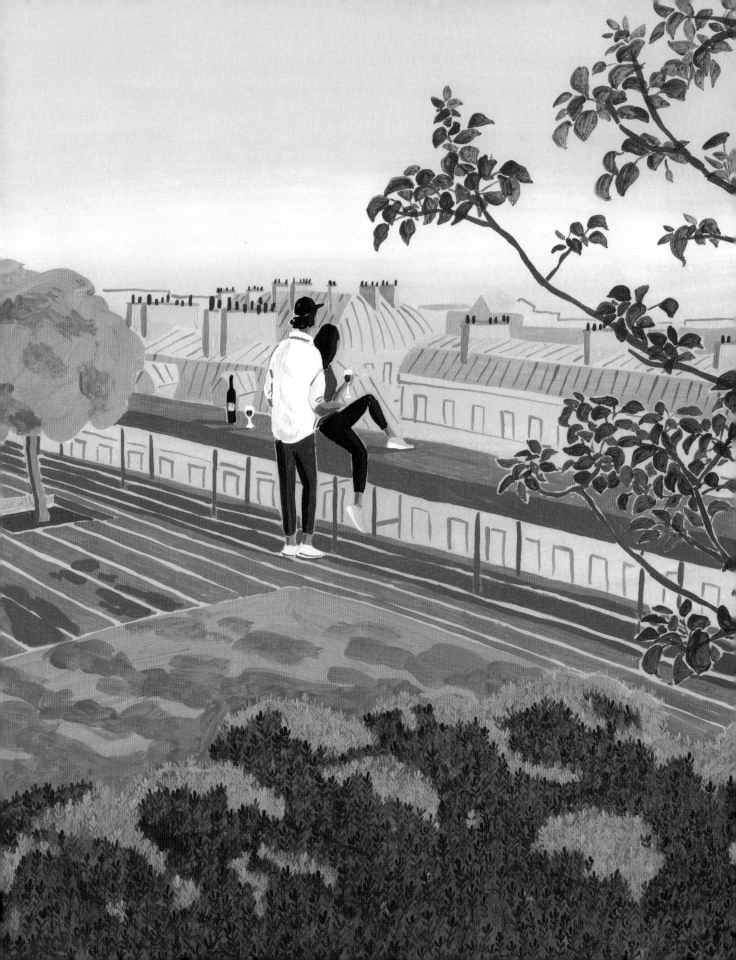

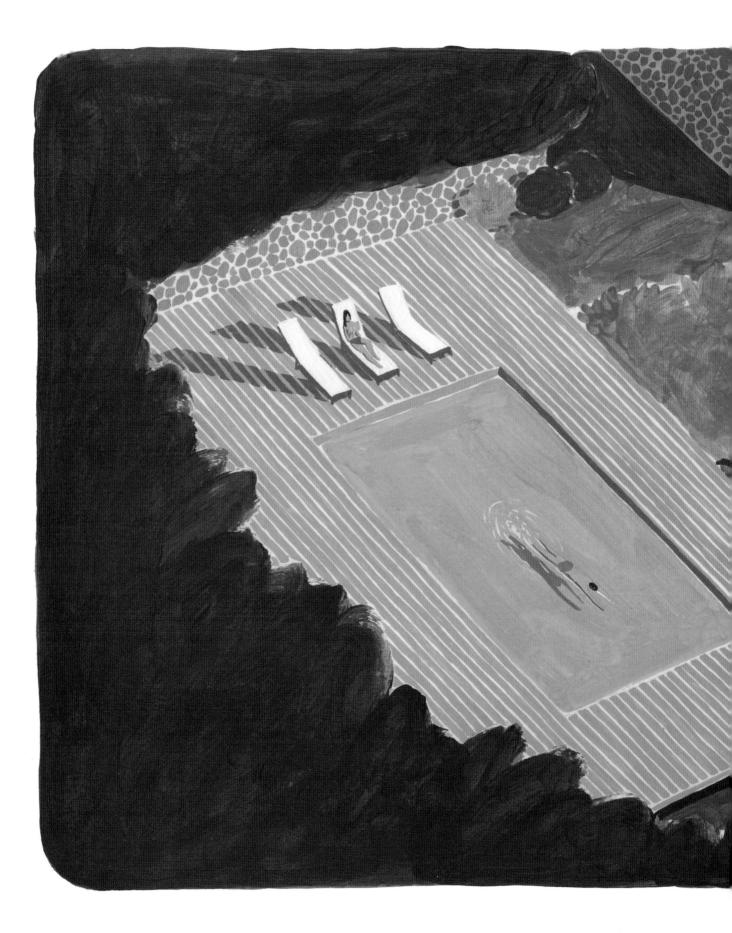

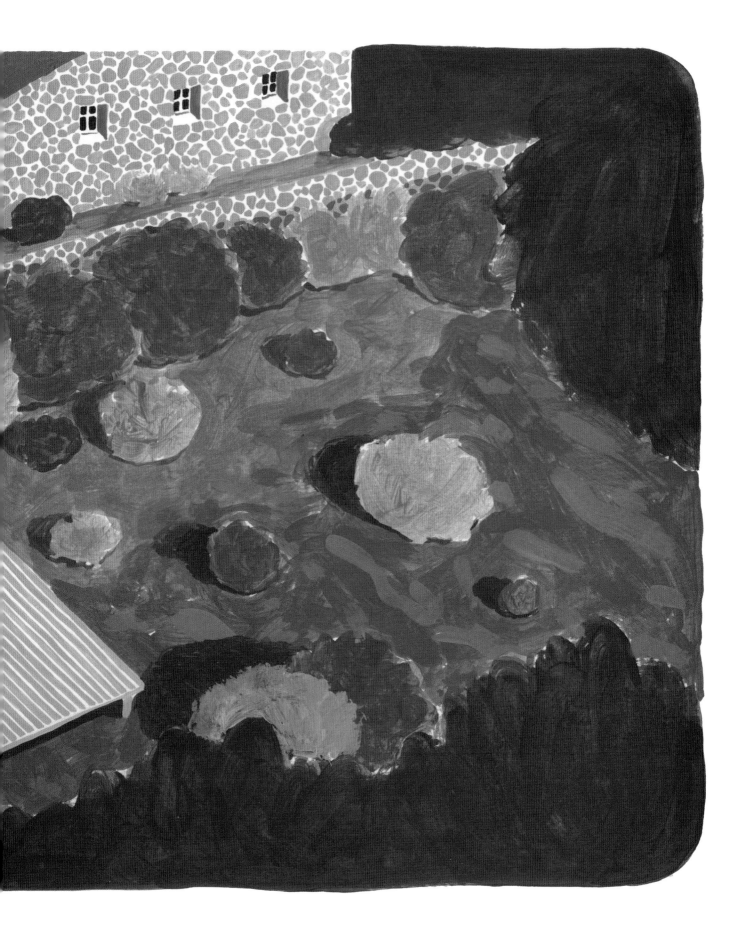

옮긴이 김세은

중앙대학교 불어불문학과를 졸업한 뒤 월마트코리아, 데그레몽, 이솝 등의 기업에서 일했습니다. 현재 번역 에이전시 엔터스코리아에서 번역가로 활동하고 있습니다. 옮긴 책으로《브릭 슈퍼카》《안목에 대하여》《감정이 폭발할 때 꺼내드는 책》《희망에 미래는 있는가》《에릭 케제르의 정통 프랑스 디저트 레시피》《알아두면 쓸모가 생길지도 모르는 과학책》등 다수가 있습니다.

아크릴 감성 페인팅

초판 1쇄 발행 2021년 6월 21일

지은이 유키코 노리타케 | 옮긴이 김세은

펴낸이 윤상열 | 기획편집 염미희 최은영 | 교정교열 김민영

디자인 온마이페이퍼 | 마케팅 윤선미 | 경영관리 김미홍

펴낸곳 도서출판 그린북 | 출판등록 1995년 1월 4일(제10-1086호)

주소 서울시 마포구 방울내로11길 23 두영빌딩 302호

전화 02-323-8030~1 | 팩스 02-323-8797

이메일 gbook01@naver.com | 블로그 greenbook.kr

ISBN 979-11-87499-17-6 13650

그린페이퍼는 도서출판 그린북의 실용·교양도서 브랜드입니다.